마음이 따뜻해지는
수채 일러스트

강라은 지음

미디어샘

내가 좋아하는 소품을 수채화로 쉽게 그려요

수채화하면 어떤 기억이 떠오르시나요?

미술학원에서 가르쳐줬던 수채화는 물 조절, 명암, 채도, 구도, 색감 등 신경 써야 할 것들이 많았지요. 문득 수채화가 왜 어려울까라는 생각이 들었어요. 아마도 처음부터 너무 잘해야겠다는 생각 때문이 아니었을까요? 우리가 봐온 수채화 그림들은 여러 기법이 어우러진 근사하고 멋진 작품들이니까요. 하지만 내가 좋아하는 소품, 주변에서 쉽게 볼 수 있는 연필, 핸드폰, 화장품, 데일리룩 등 내 주변에 있는 것들부터 하나씩 그려보면 어떨까요?

이 책은 바로 그런 기쁨을 알려드리는 책이랍니다. 수채란 어렵고, 난해한, 전공자들만 쓸 수 있는 재료가 아니라 쉽고, 간단한, 누구나 할 수 있는 재료라는 것을요.

망칠까봐 두려우세요? 걱정하지 마세요. 이 책은 여러분들이 수채화와 친해질 수 있는 과정을 담았어요.

첫 장에는 한 가지 색으로도 다양한 효과로 그릴 수 있는 법을 담았고요, 두 번째 장에서는 색을 섞어 좀더 다채로운 그림을 그릴 수 있도록 담았어요. 마지막 장에서는 수채화로 그릴 수 있는 예쁜 소품을 모았어요.

더불어 각 장마다 예쁘게 그리는 '깨알 같은' 팁과, 일러스트를 이용해 만든 아기자기한 소품들까지도 함께 담았답니다.

그림을 잘 그리고 싶으신가요? 주변을 둘러보고 좋아하는 것을 집으세요. 그리고 그것을 그려보세요. 스스로가 즐기고 재미있게 그린다면 모두 아름다운 작품이 될 거예요.

자, 이제 준비 되셨나요?

그럼 저와 함께 수채화의 매력 속으로 풍덩 빠져봐요.

강라은

INDEX

ONE COLOR LESSON

My FAVORITE THINGS

WATER COLOR LIBRARY

Lesson for WATERCOLOR

맑고 투명한 그림, 수채화

수채화는 말 그대로 물감을 물에 풀어 그린 그림이에요. 맑고 투명한 느낌을 가지고 있고, 적은 색깔만으로도 다채로운 색을 표현할 수 있죠. 무엇보다 물로 인해 색이 번지는 우연의 효과는 다른 재료들의 그림과는 다른, 수채화만이 가지는 매력이에요. 또한 미니팔레트와 세필붓, 테이크아웃 커피컵만 있으면 그림을 그릴 수 있기 때문에 생각보다 휴대가 간편해요. 기본적인 재료만 있다면 언제 어디서나 나만의 그림을 그릴 수 있답니다.

수채화에 필요한 재료

물감

물감은 다양한 브랜드의 제품이 있어요. 처음에 수채화를
시작할 때는 너무 비싼 물감이나, 색이 많이 들어 있는 물감
세트보다는 쉽게 구할 수 있고 부담되지 않는 것을 구입하는 것이
좋아요. 수채화는 기본색으로도 충분히 여러 색깔을 만들 수 있기
때문에 먼저 연습을 한 뒤 점차 색을 늘려나가세요.

종이

수채화는 물을 흡수하는 모든 종이에 그릴 수 있어요. 그렇기 때문에 처음부터 너무 비싼 종이보다
가격대가 낮은 종이로 연습하는 것이 좋아요. 다만 너무 얇은 종이는 종이가 울거나 색을 겹쳐
올리기가 힘들기 때문에 200g 이상의 두께감이 있는 종이가 좋아요.

종이의 종류

수채화 종이는 크게 황목(Rough), 중목(Cold press), 세목(Hot press)으로 나뉘어요.
세 가지를 제일 쉽게 구분하는 방법은 표면의 거친 정도인데요. 황목은 제일
거친 종이로 흡수력이 좋아 번지기에 용이하지만 아무래도 표면이 거칠기
때문에, 처음 사용하기에 부담스러울 수 있어요. 중목은 거친 정도가 중간이고 제일 무난하게 사용할
수 있는 종이입니다. 세목은 표면이 부드러워 세밀한 그림을 그릴 때 좋아요.

어떤 종이가 좋다고 정해진 건 없어요. 여러 종류의 종이를 써보고 스스로에게 맞는 종이를 선택하면 된답니다.

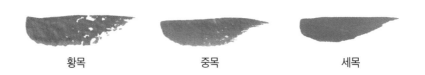

황목 중목 세목

이 책에서 사용한 종이

파브리아노 아카데미아(Fabriano academia 200g) : 세목에 가까운 부드러운 종이예요.
외곽선으로 사용된 색연필이 부드럽게 올라가고 색이 깔끔하게 칠해진답니다.

캔손 몽발(canson montval 300g) : 일러스트 소품에 사용되었어요. 중목이며 종이가 두꺼워 카드나
책갈피 같은 소품을 만들 때 좋아요.

붓

이 책에서는 작은 일러스트를 그리기 때문에 큰 붓은 사용하지 않아요.
4호에서 12호까지가 무난하며 4호, 6호, 10호를 주로 사용했답니다.

draw
your
mind

팔레트

팔레트는 너무 큰 것보다는 작은 것을 사용하기를 추천합니다.

작다고 해도 칸의 수가 적지 않기 때문에 휴대하기 편하고 가벼운 걸로 사용하는 것을 권해드려요.

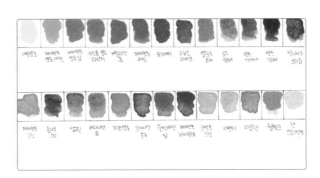

미니팔레트 26색 기준 견본

tip 1. 물감을 짤 때는 지그재그로 꽉 채워서 짜주세요.
2. 물감의 개수가 많다면 팔레트에 이름을 써주거나 색견본을 만들어주세요.
그래야 물감을 다시 짤 때 위치가 헷갈리지 않아요.

물통 & 수건

물통은 화방에서 구입해도 좋고, 집에 투명 유리병이 있다면 그것을 사용해도 좋아요. 파스타 소스가 담겨 있는 병이나 테이크아웃 커피 컵을 모아 물통으로 사용하는 방법도 있답니다.

수건은 수명이 다 한 수건이나 화장지로 사용해도 좋아요. 물을 흡수하는 재질이면 됩니다.

수채화 잘 그리는 Tip

선이 있는 그림과 선이 없는 그림

흰 공간이 많은 그림은 선을 따는 것이 좋지만, 색으로 다 채워져 있는 그림은 굳이 선을 따지 않아도 괜찮아요.

다만 처음 수채화를 할 땐 붓에 익숙지 않기 때문에 외곽선이 없으면 삐뚤빼뚤해질 수가 있어요. 깔끔하게 칠하기 위해서는 선을 따고 시작하는 것이 좋아요.

흰 공간이 많은 그림은 외곽선을 따지 않으면 형태를 알아보기가 어려워요.

tip 외곽선은 프리즈마 색연필 1072번을 사용했어요. 본문에 사용된 외곽선 색연필도 동일합니다.

붓 사용법

한 번에 색을 칠해야 될 때는 붓 면으로 칠하고, 콕콕 찍어주거나 세밀하게 표현할 때는 붓 끝을 이용하세요. 붓을 잡을 때는 연필을 잡는 것처럼 편하게 잡으면 됩니다.

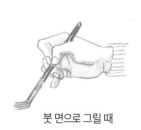 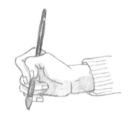

붓 면으로 그릴 때 붓 끝으로 그릴 때

콕콕 찍어 명암 넣기

명암을 넣을 때는 붓 끝으로 콕콕 찍어주세요. 먼저 칠한 밑 색이 다 마르기 전에 명암을 넣을 부분에 콕콕 찍어주면 색이 자연스럽게 번지면서 그림이 더 예뻐진답니다.

콕콕 찍지 않은 그림 콕콕 찍은 그림

하이라이트 넣는 법

하이라이트를 넣을 때는 먼저 빛 방향을 생각해주세요.
그 다음 물체의 형태에 맞춰 하이라이트가 생기는 부분은 색을 칠하지 않고 남겨줍니다.
그럼 그림이 완성되었을 때 더 입체감 있어 보이기도 하고 반짝거리는 효과로 더 투명하고 맑아
보인답니다.

도형으로 쉽게 알아보기

화이트 물감으로 꾸며주기

하이라이트를 남겨주는 것이 부담스럽다면 화이트 물감으로 꾸며주세요.
귀여운 일러스트가 완성된답니다.

그림 그리는 자세

그림을 그릴 때는 편안하게 앉아서 그리는 것이 좋아요. 다만 연습장이 틀어져 있으면 그림도
삐뚤어지기 때문에 연습장은 가슴 앞 정중앙에 놓고, 고개는 너무 숙이지 않도록 주의해주세요. 그림
그리는 중간중간 목이나 허리 스트레칭을 하면 더 좋겠죠?

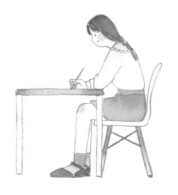

바른 자세

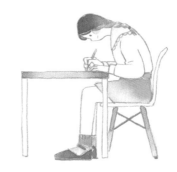

바르지 못한 자세

COLOR CHIP

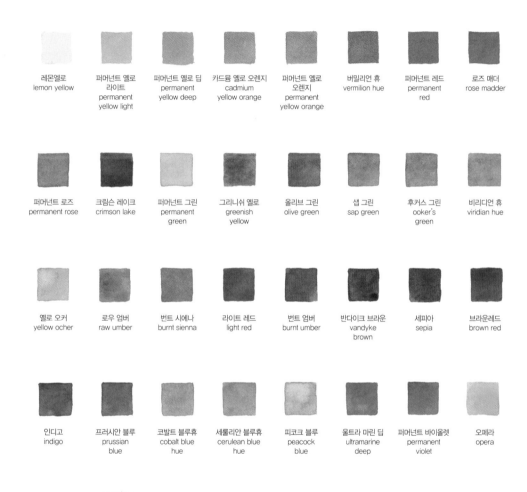

레몬옐로 lemon yellow	퍼머넌트 옐로 라이트 permanent yellow light	퍼머넌트 옐로 딥 permanent yellow deep	카드뮴 옐로 오렌지 cadmium yellow orange	퍼머넌트 옐로 오렌지 permanent yellow orange	버밀리언 휴 vermilion hue	퍼머넌트 레드 permanent red	로즈 매더 rose madder
퍼머넌트 로즈 permanent rose	크림슨 레이크 crimson lake	퍼머넌트 그린 permanent green	그리니쉬 옐로 greenish yellow	올리브 그린 olive green	샙 그린 sap green	후커스 그린 ooker's green	비리디언 휴 viridian hue
옐로 오커 yellow ocher	로우 엄버 raw umber	번트 시에나 burnt sienna	라이트 레드 light red	번트 엄버 burnt umber	반다이크 브라운 vandyke brown	세피아 sepia	브라운레드 brown red
인디고 indigo	프러시안 블루 prussian blue	코발트 블루휴 cobalt blue hue	세룰리안 블루휴 cerulean blue hue	피코크 블루 peacock blue	울트라 마린 딥 ultramarine deep	퍼머넌트 바이올렛 permanent violet	오페라 opera
쉘핑크 sell Pink	코발트그린 cobalt green						

좋아하는 그림으로 나를 표현해보세요.

아이스크림 p.102

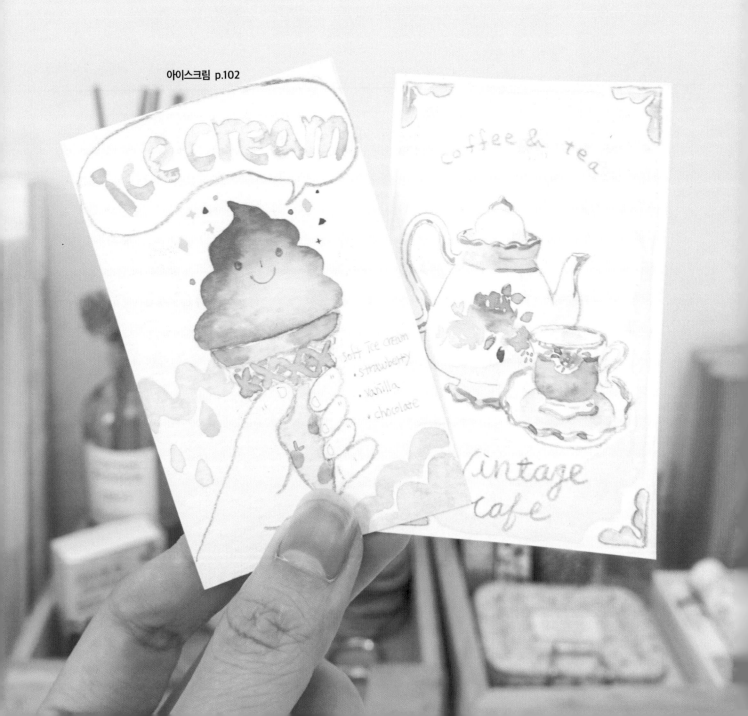

BOOKMARK

귀여운 동물 책갈피와 함께라면 독서가 더욱 즐거워질 거예요.

동물 책갈피 만드는 법 p.182

POP-UP CARD

간단한 가위질만으로도
특별한 깜짝카드를
만들 수 있어요.

잎사귀 p.66

조개 p.75

STICKER

라벨지를 이용해
유리병을 예쁘게 재활용해요.

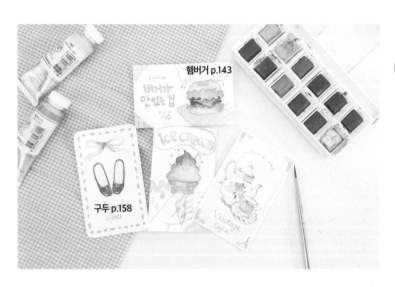

햄버거 p.143

구두 p.158
Shoes

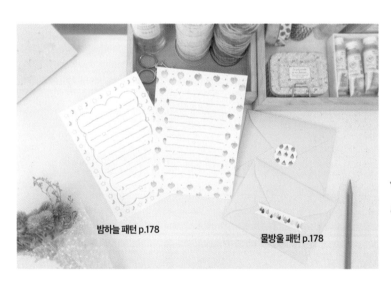

밤하늘 패턴 p.178

물방울 패턴 p.178

LETTER

패턴을 이용하면 쉽게
편지지를 만들 수 있어요.

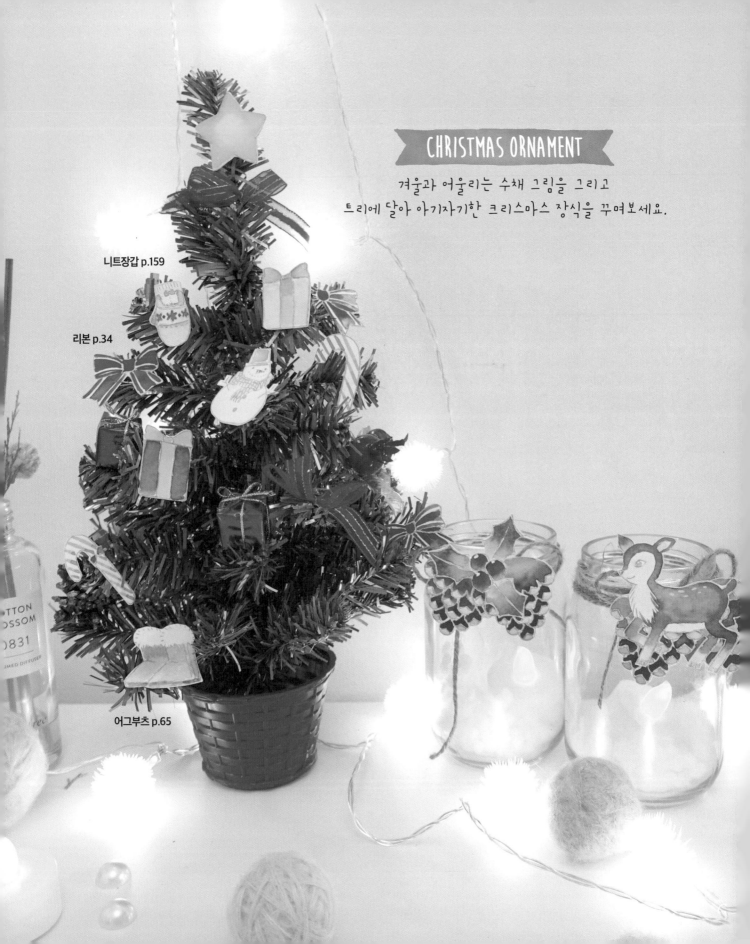

CHRISTMAS ORNAMENT

겨울과 어울리는 수채 그림을 그리고
트리에 달아 아기자기한 크리스마스 장식을 꾸며보세요.

니트장갑 p.159

리본 p.34

어그부츠 p.65

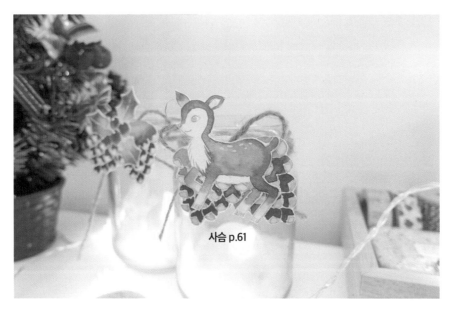

사슴 p.61

캔들장식 만드는 법 p.182

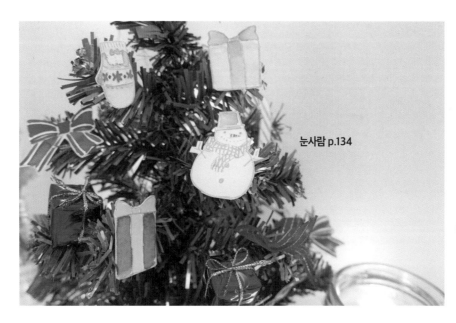

눈사람 p.134

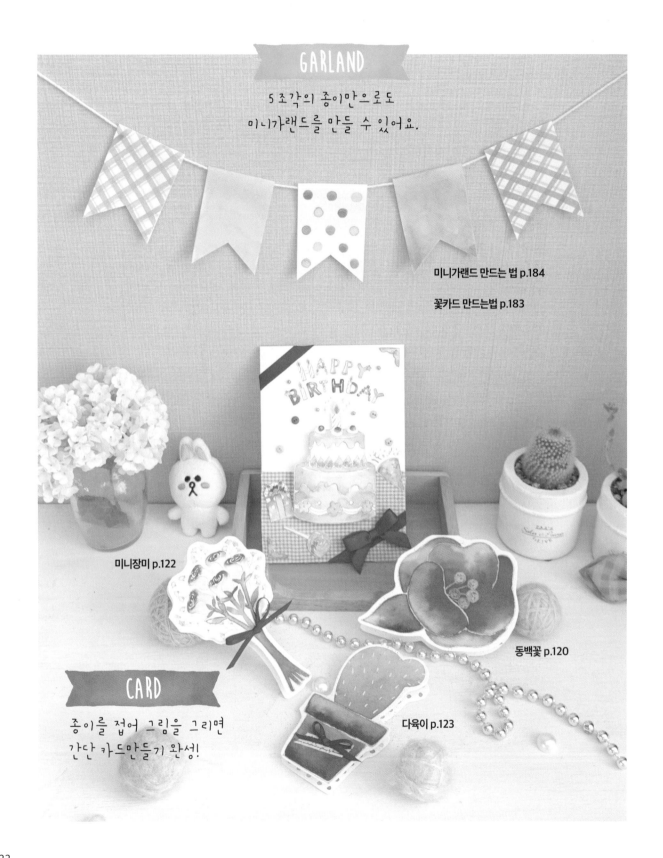

GARLAND

5 조각의 종이만으로도
미니가랜드를 만들 수 있어요.

미니가랜드 만드는 법 p.184

꽃카드 만드는법 p.183

미니장미 p.122

동백꽃 p.120

다육이 p.123

CARD

종이를 접어 그림을 그리면
간단 카드만들기 완성!

BIRTHDAY CARD

특별한 날, 특별한 카드를 꾸며 선물한다면
잊을 수 없는 추억이 될 거예요.

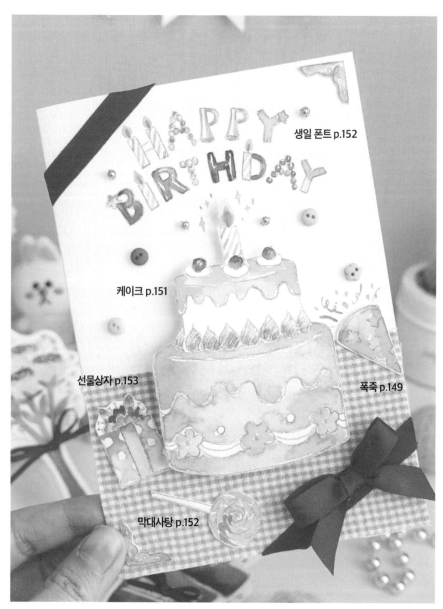

생일 폰트 p.152

케이크 p.151

선물상자 p.153

폭죽 p.149

막대사탕 p.152

생일카드 만드는 법 p.183

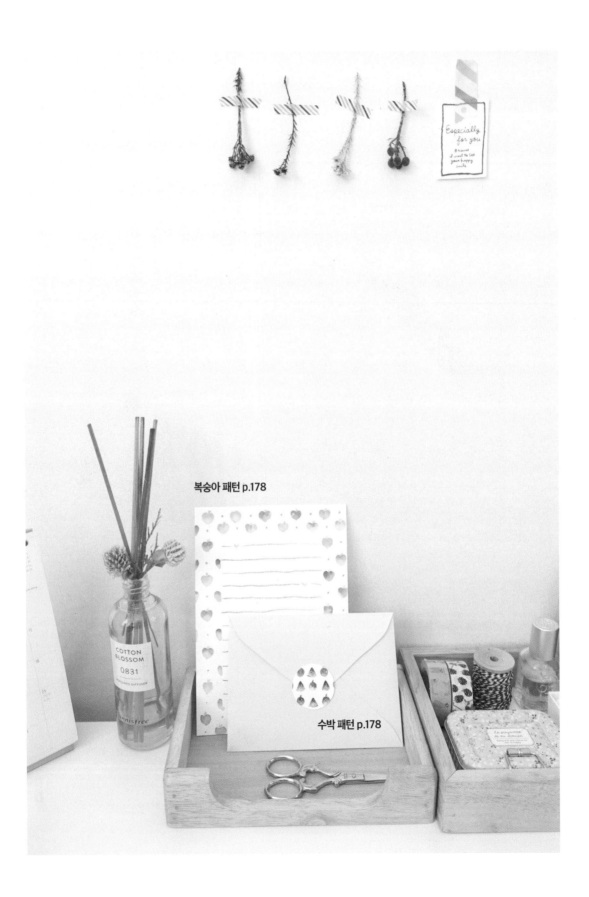

복숭아 패턴 p.178

수박 패턴 p.178

POST CARD

작은 엽서 사이즈 종이에
수채 그림을 그려 벽에
달아보세요. 멋진 벽장식이
완성된답니다.

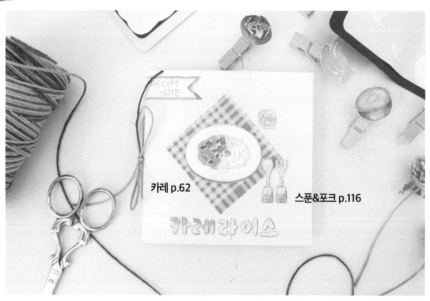

카레 p.62

스푼&포크 p.116

RECIPE BOOK

나만의 요리 비법을
노트에 적어 소중히 간직해요.

레시피 노트 만드는 법 p.185

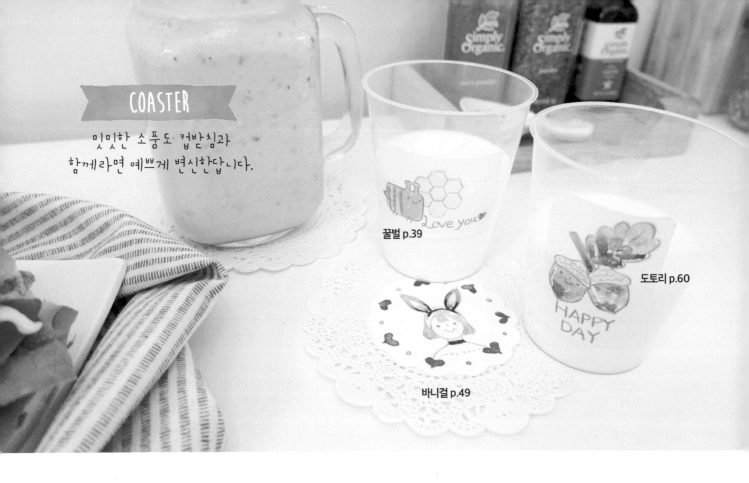

COASTER

밋밋한 소품도 컵받침과
함께라면 예쁘게 변신한답니다.

꿀벌 p.39

도토리 p.60

바니걸 p.49

DECORATING A DIARY

지갑 p.85

파우치 p.88

피자 p.142

양말 p.159

립스틱 p.157

우산 p.133

매니큐어 p.155

시계 p.88

나의 행복한 일상을 수채로
꾸며보세요. 아기자기한
그림들과 그날의 추억이
더욱 소중히 간직될 거예요.

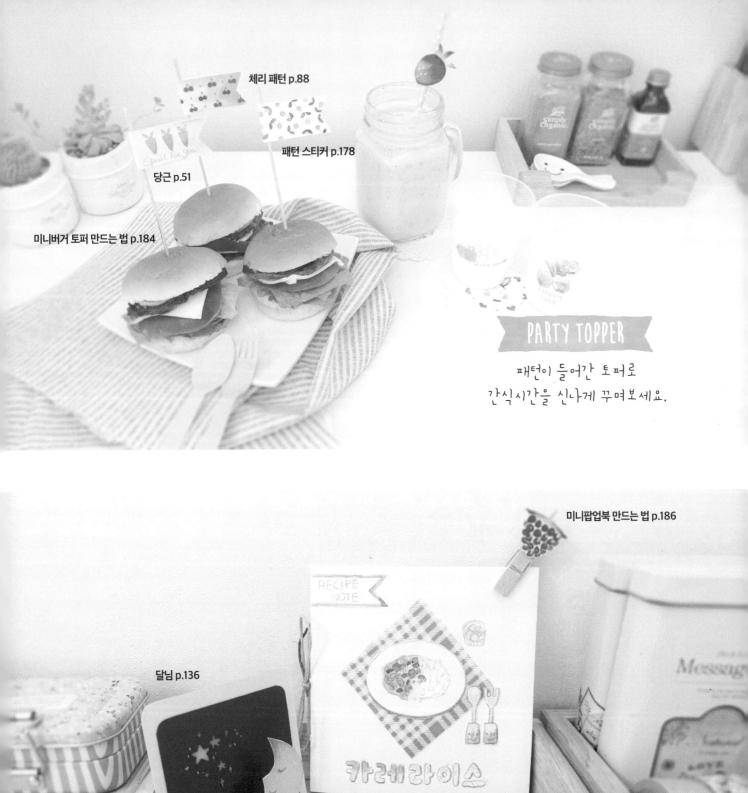

체리 패턴 p.88

패턴 스티커 p.178

당근 p.51

미니버거 토퍼 만드는 법 p.184

PARTY TOPPER

패턴이 들어간 토퍼로
간식시간을 신나게 꾸며보세요.

미니팝업북 만드는 법 p.186

달님 p.136

RECIPE NOTE

카레라이스

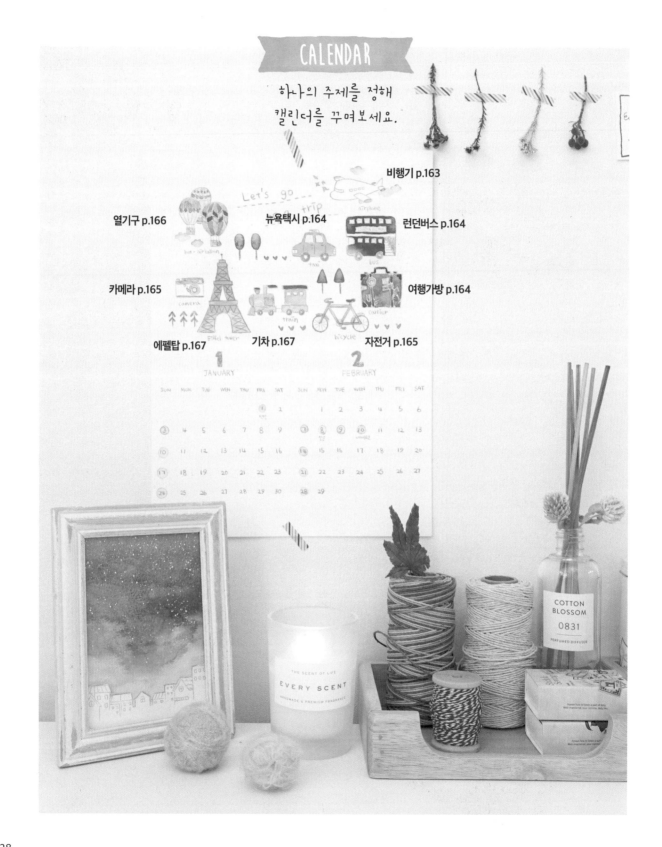

CALENDAR

하나의 주제를 정해
캘린더를 꾸며보세요.

비행기 p.163

열기구 p.166　　　뉴욕택시 p.164　　런던버스 p.164

카메라 p.165　　　　　　　　　　여행가방 p.164

에펠탑 p.167　　기차 p.167　　자전거 p.165

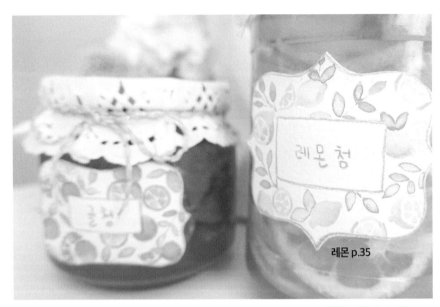

레몬 p.35

레몬청 라벨 만드는 법 p.187

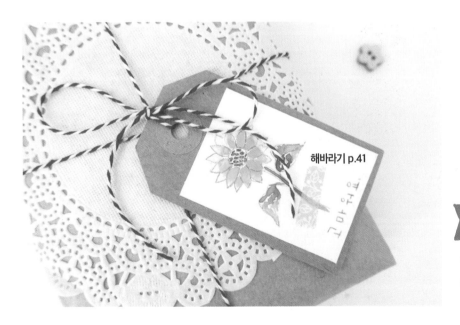

해바라기 p.41

TAG

어떤 선물이든 특별하게
만들어줄 포장태그랍니다.

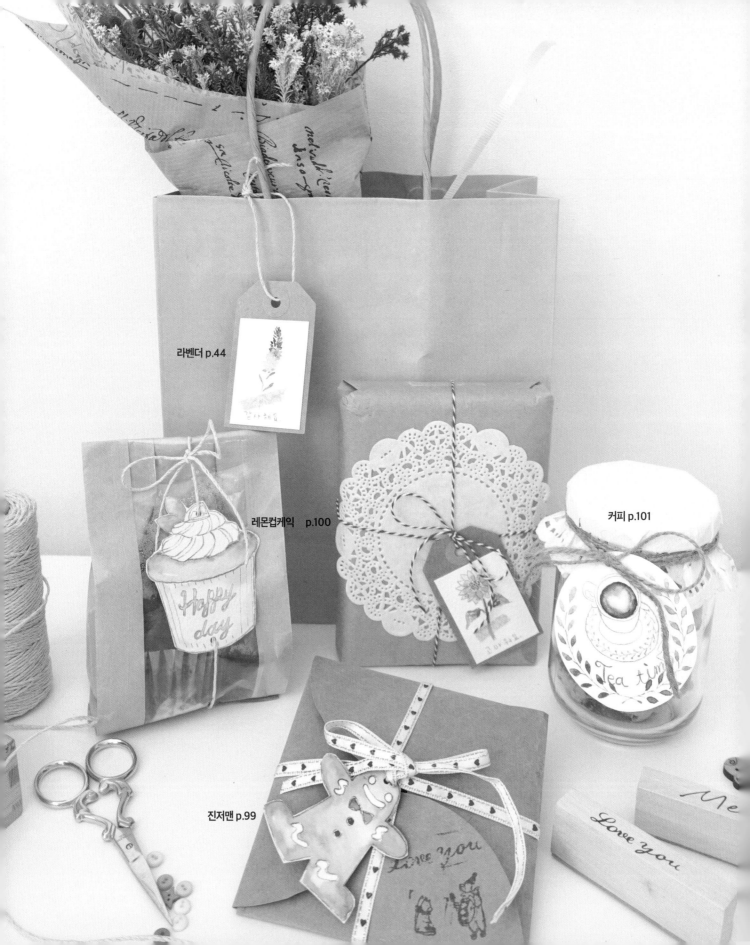

라벤더 p.44

레몬컵케익　p.100

커피 p.101

진저맨 p.99

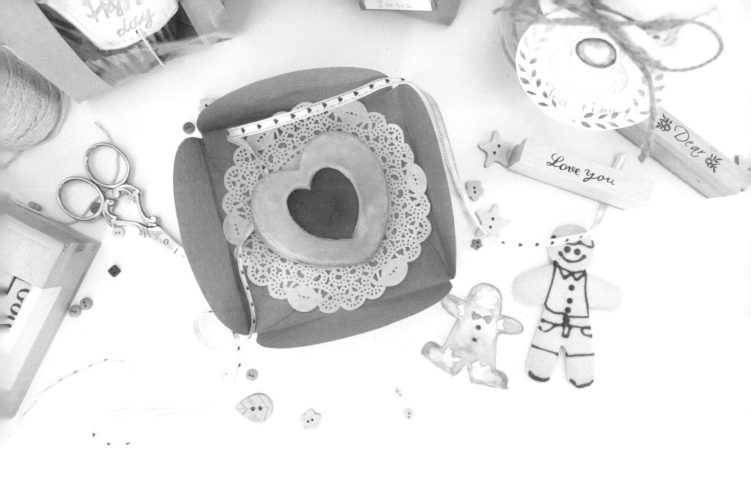

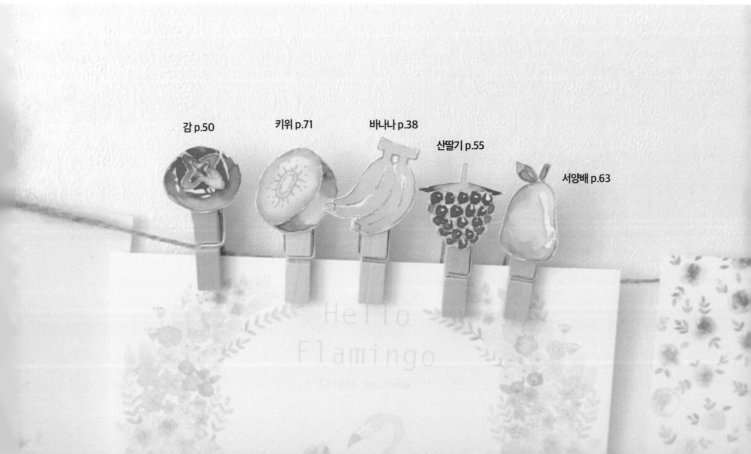

ONE COLOR LESSON

한 가지 색으로도
예쁜 그림을 그릴 수 있어요.
이것이 수채화의 매력!
이제 시작해볼까요.

Lemon yellow
레몬색

리본

리본과 리본끈을
그리세요.

색을 칠하고

밋밋하지 않게
붓끝으로 무늬를 넣으세요.

love you♥

마카롱

아래가 평평한
원을 그리고

크림과 아랫 꼬끄도
그리세요.

상큼달콤한 마카롱이
완성되었어요.

레몬

 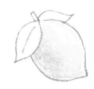 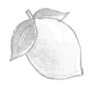

레몬잎 먼저 그리고

끝이 살짝 뾰족한
레몬을 그리세요.

입체적으로 보이게
하이라이트를 남기고

잎을 칠하면 완성!

easy!

레몬옐로우와 퍼머넌트그린을 섞으면
상큼한 색깔의 잎을 표현할 수 있답니다.

비키니

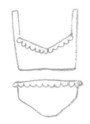

귀여운 레이스의
비키니를 그리세요.

연필로 살짝
도트무늬를 그리고

동그라미를
제외하고 색을
칠하세요.

레이스를 칠하면
귀여운 비키니가 완성!

의자

사각형의 안장 부분과
다리 3개를 그리세요.

뒤쪽 다리를 마저
그리세요.

각진 부분에 색을 칠하지
않고 하이라이트를 주면 완성!

전화기

인테리어용으로도 좋은
유선 전화기를
그릴거예요.

수화기와 네모난 버튼을
그리세요.

노란색만 칠하면 완성!

소파

쿠션과 손잡이 부분을
그리세요.

곡선으로 된 등받이와
단추장식을 넣어주세요.

색을 칠하면 완성.

조명

수직으로 긴 선과 반원을
그어주세요.

전구와 뒷부분의 공간도
그려주세요.

색을 칠합니다.

Permanent yellow deep

개나리색

바나나

맛있으면 바나나♥

길쭉한 바나나
2개를 그리세요.

전체적으로 색을 채워주고
색이 마르기 전에

아랫부분에 콕콕
찍어 명암을 넣어요.

Rubber
Ducky

러버덕

머리와 몸통을
연결해 그리고

날개와 눈을
그리세요.

몸과 입에 색을 칠하고,
꼬리부분을 콕콕 찍어
명암을 넣어요.

꿀벌

네모 모양 말풍선에
더듬이를 그리고

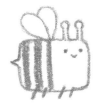

무늬와 날개,
얼굴도 그리세요.

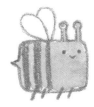

색을 칠하면
귀여운 벌 완성!

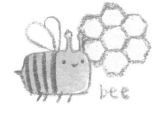

개나리

긴 꽃잎 4장을
그리세요.

가운데 동그라미를
그리고

색을 칠하세요.
중앙에 물감을 콕 찍어
명암을 넣어요.

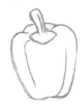

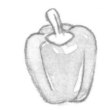

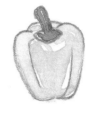

꼭지 부분을
그리고

몸통을
그리세요.

볼륨이 있는 부분에는
색칠을 하지 않고
하이라이트를 주세요.

마지막으로
꼭지를 칠하세요.

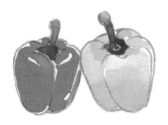

옥수수

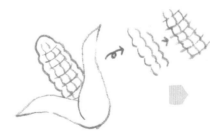

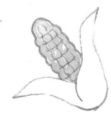

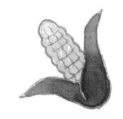

옥수수알의 테두리를
먼저 그리세요.

양쪽으로 갈라진 잎을
그리고, 옥수수알을
표현하세요.

살짝살짝 흰 공간을 남기며
위에서부터 아래로 칠하세요.

잎까지 칠하면
옥수수 완성!

밑으로 내려갈수록
물감을 콕콕 찍어 명암을 주세요~

해바라기

 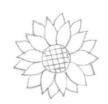 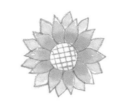 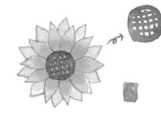

원을 그리고
격자무늬를
넣으세요.

꽃잎을 그리고 꽃잎
사이에 한번 더 꽃잎을
그리세요.

꽃잎 먼저 칠하세요.
중앙에 물감을 콕콕 찍어
명암을 넣어주세요.

붓 끝으로
격자무늬를
그어주면 완성.

tip 해바라기 꽃잎 그리는 순서

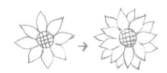

craspedia

sunflower

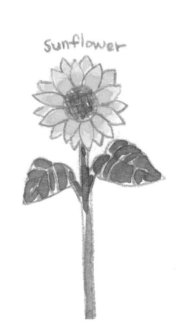

✦ 팬지 ✦

하트 모양 꽃잎을
한 장 그리세요.

양 옆 꽃잎을
그리고

윗 꽃잎을 그린 후
색이 칠해질 부분을
연필로 연하게 표시하세요.

표시한 연필선을 따라
색을 칠하세요.

윗 꽃잎은 색을 섞어
살짝 다르게 칠하세요.

바이올렛

퍼머넌트
레드

easy! 팬지 꽃잎 칠하기

붓 끝으로 직선을
여러 번 겹쳐 칠하세요.

물감 농도를 진하게 해
마르기 전에 제일 안쪽에
콕콕 찍어주세요.

가지

가지의 꼭지 부분을
먼저 그리세요.

둥글게 가지의
몸통부분을 그리고

꼭지부터
칠하세요.

가지의 굴곡을 따라
흰 공간을 남겨
하이라이트를 주세요.

eggplant

헤어밴드

pattern
detail.

리본을 그리세요.

리본에 꽃 패턴을 그리고
둥근 머리끈을 그리세요.

패턴과 머리끈에
색을 칠하세요.

리본에 색을
칠하면 완성!

◀ 라벤더 ▶

 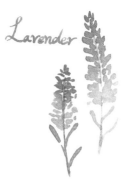

연필로 긴 선을
그리세요.

붓끝으로 연필선을
따라 그리세요.

마치 긴 점을 찍는 것처럼
붓을 터치하면
라벤더를 쉽게 그릴 수 있어요.

tip

위에서부터 짧게 터치하며 내려오면
자연스럽게 그러데이션 됩니다.

◀ 털모자 ▶

모자의 형태를
잡고

v자 패턴도
넣어주세요.

노란색 먼저
칠하세요.

모자 전체에
색을 넣어 완성!

Variation:

마녀모자

곡선이 있는 모자챙
먼저 그려줄게요.

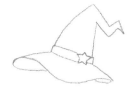

모자 끝을 번개 모양으로
그리는 것이 포인트.

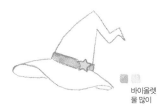

바이올렛
물 많이

연한 색 먼저
칠하고

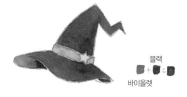

블랙
바이올렛

모자의 전체 색을 칠하세요.
살짝 다른 색을 섞어
칠하면 더 좋아요.

easy! 모자챙 그리는 법

가로로 길게 뉘어진 숫자 '3'을 그리고 동그랗게 말아
모자의 안쪽 공간을 만드세요.

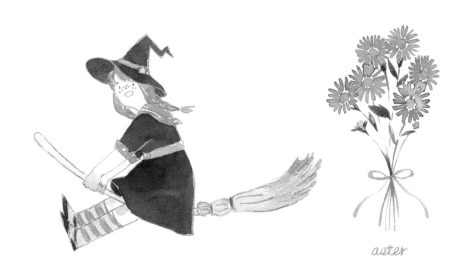

aster

축구공

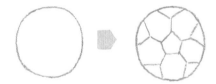

원과 함께 축구공
무늬를 그리세요.

공 외곽선을 따라
연하게 명암을 주니
입체감이 생겼어요.

검정색으로 무늬 안에
색을 채우면 완성!

펭귄

펭귄의 얼굴과 몸을
둥근 느낌으로
연결하여 그리세요.

선을 그어 팔을 표현하고,
눈, 부리, 발도 그리세요.

색을 칠하면
귀여운 펭귄 완성!

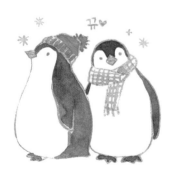

박쥐

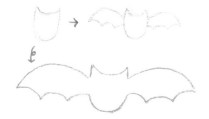

박쥐의 얼굴과
날개를 그리세요.

귀엽게 사악한 표정도
그려볼까요?

전체적으로 색을 칠하고,
날개 쪽으로 색을 풀어주면
더 입체적이겠죠!

tip 반절까지만 색을 칠하세요.
칠한 색이 마르기 전 물로 색을 풀어
끝부분은 연하게 표현합니다.

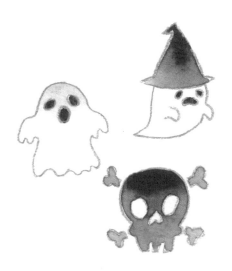

얼룩말

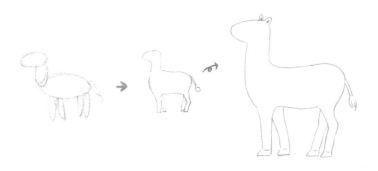

기본도형을 참고해서
얼룩말을 그리세요.

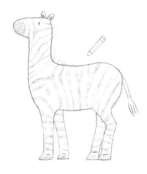

연필로 얼룩무늬를
연하게 스케치하세요.

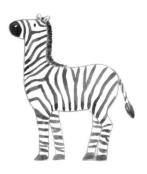

붓 끝으로 얼룩무늬를 칠하세요.
등의 털은 선을 여러 번
겹쳐 칠하세요.

tip

얼룩말 등의 털은 붓 끝을 이용해
한올 한올 그어줍니다.

바니걸

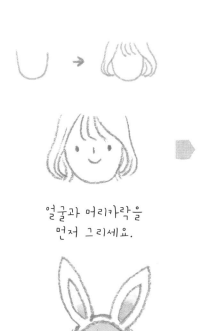

얼굴과 머리카락을
먼저 그리세요.

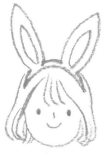

토끼 머리띠를
그리고

볼터치와 토끼 귀 안쪽,
머리색을 칠하세요.

머리띠에 색을 마저 칠하면
귀여운 바니걸 완성!

Hello
Bunny
girl

variation!

mic

piano

 감

별 모양의 감 잎을
먼저 그리세요.

둥글게 감을
그리고

감의 굴곡에 맞춰
하이라이트를 남기며
칠하세요.

잎을 칠하면 완성!

 버섯

삼각형 모양의 갓과
U자 모양으로 자루를
그리세요.

버섯 갓의 색을
칠하고

물감이 마른 후
화이트로 콕콕 찍어주세요.
귀여운 표정도 같이 그려보세요.

mushroom =

물고기

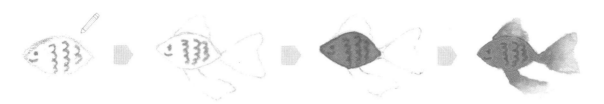

몸통은 연필로 그리고,
눈과 비늘은
색연필로 그리세요.

지느러미를
그리고

몸통 먼저 칠해준 뒤

지느러미와 꼬리를
칠하세요.

 easy!
지느러미 표현하기

물을 많이 하여
꼬리 앞쪽에
한번 콕 찍어주고

붓을 씻은 후
물감이 마르기 전에
색을 풀어주세요.

지우개로 연필 선을
지워주세요.

당근

길쭉한 역삼각형을
그리세요.

선을 그어 디테일을 살리고
잎은 연필로 그리세요.

위에서부터 칠하면
자연스럽게 그러데이션 됩니다.

잎을 그리면
완성이에요.

 easy!
당근 잎 그리기

V자 모양으로 그리고
위에는 짧은 직선을 하나
그어주세요.

가운데 선을 그어주면
완성입니다.

 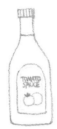 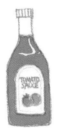

케첩

병의 형태를
그리세요.

라벨을
표현하고

병의 굴곡을 따라
하이라이트를 남기고
색을 칠하세요.

나머지 색도 칠하면
케첩 완성이에요.

Ketchup · Olive oil · Hot sauce

토스트기

 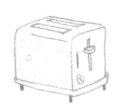 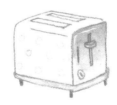

모서리가 둥근
직사각형의 틀을 그리세요.

토스트 입구와 버튼을
그리세요. 땡땡이 무늬는
연필로 연하게 그리세요.

옆면과 밑부분에
색을 칠하고

동그라미는 제외하고
색을 칠해주세요.

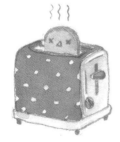

tip 스테인리스 느낌은 울트라마린과 번트엄버를 섞어서
만들어요. 울트라마린을 조금 더 섞으면 푸른색을 띠는
무채색이 돼요.

52

앵무새

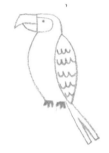

부리를 먼저 그리고,
몸통과 날개 순으로 그리세요.

눈과 날개의 패턴, 발과
꼬리를 그리세요.

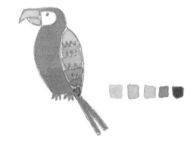

몸통의 색을 전체적으로
깔아주세요.

형형색색의 날개와
부리를 칠하면
멋진 앵무새 완성!

tip 밑으로 내려갈수록
진하게 하면 더 좋겠죠!

자몽♡

Apple

poppy

▶ 수박 ◀

밑면이 둥근
삼각형을 그리세요.

붉은색을 칠하고, 윗부분은
콕콕 찍어 진하게 표현하세요.

tip 물의 농도를 많이 해서
맑게 표현하세요.

수박 껍질을 칠하고
물감이 마른 뒤 색연필로
씨를 표현하세요.

water melon

▶ 고추 ◀

꼭지를 그리세요.

길쭉하게 몸통을
그리세요.

세로로 길게 하이라이트
남기면서 칠하세요.

꼭지까지 칠하면
완성!

📍 산딸기

연필로 둥근 역삼각형
모양을 잡아주세요.

가이드선에 맞춰 색연필로
위에서부터 아래로
동글동글 열매를 그리세요.

색연필이나 연필로
잎을 그리고

열매와 잎을
칠하세요.

{ **easy!**
산딸기 칠하기 동그라미 상단은 색을 칠하지 않고
하이라이트를 남기세요. }

📍 레드벨벳케이크

 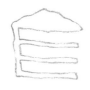 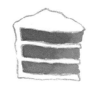 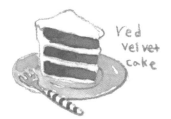

왼쪽 끝부분에 공간을
남겨두고 그리세요.

'ㅌ'을 생각하면서
사이사이에 크림을
그리세요.

빈 공간 사이에
색을 채워 넣어
케이크를 표현하세요.

tip 울퉁불퉁하게 그리면
크림 느낌이 표현돼요.

▤ 공중전화 박스 ▤

반원을 그리고
세로가 긴 사각형을
그리세요.

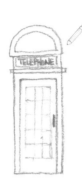

영문 글씨와 창문을
표현하세요.

tip 창문선은 붓으로 그릴거니까
연필로 그리세요.

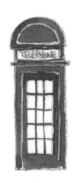

색을 칠하면 완성이에요.

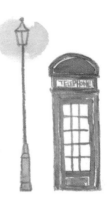

▤ 우체통 ▤

우체통의 지붕을 먼저
그리고,
오각형의 우편함을
그리세요.

우편함 입구와 열쇠구멍,
지지대를 그리세요.

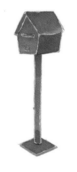

전체적으로 색을
넣어주세요.

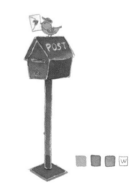

밑색이 마른 후
화이트로 영문을 쓰면 완성!
귀여운 우체부 아기새도
그려보세요.

56

빨간망토 소녀

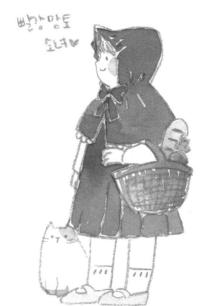

빨강망토
소녀♥

둥글게 얼굴을 그리고 머리카락과
눈, 코, 입도 그리세요.

모자와 리본을
그리고

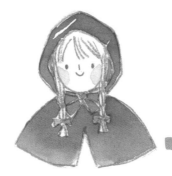

망토를 그린 다음
연하게 볼터치를 하세요.

리본끈을 먼저 칠하고
모자부터 아래쪽으로 칠하면서
완성해주세요.

cherry

Burnt umber
갈색

◀ 솔방울 ▶

물결무늬로
층을 쌓아주세요.

입체감을 주기 위해 'V'자
무늬를 넣으세요.

연한 색을
채워 넣어주세요.

나머지 부분도
칠해서 마무리!

tip 위에서부터 칠하면 물감 양이 점점
줄어들면서
그러데이션 효과를 줄 수 있어요.

{ *easy!*
솔방울 쉽게 그리기 ⌒ → ⌂ → ⌂ → ⌂ → ⌂ }

가죽가방

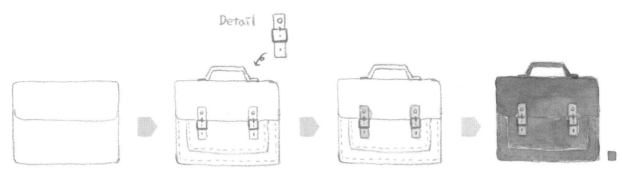

Detail

직사각형을 그리고
가운데 선을 그어
가방뚜껑을 표현하세요.

가방의 버튼 부분과
손잡이, 박음질 선을
그리세요.

연한 색 먼저 칠하고

나머지 부분도 칠하면
빈티지한 가죽가방이
완성돼요.

초콜릿

tip 63P. 와플 그림을
참고하면 더 좋아요!

직사각형을 그릴 때,
한쪽 모서리는 물결무늬로 그리세요.

연필로 가이드선을 그리고,
색연필로 선을 따주세요.

색연필 선을 피해 칠하세요.

Valentine
love

도토리

 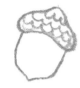 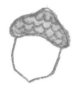 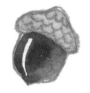

도토리의 갓을 먼저 그리세요.

몸통을 그리고 갓의 무늬는 물결로 표현하세요.

갓을 한 번에 칠하고

하이라이트를 남겨 몸통을 칠하면 완성!

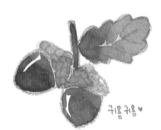

귀욤귀욤♥

다람쥐

 달걀 모양의 원 2개가 붙어 있다고 생각하세요.

 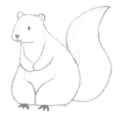 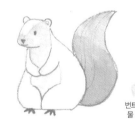

다람쥐의 얼굴과 몸통을 연결해 그리세요.

눈과 팔, 다리를 그리고 무늬는 연필로 살짝 표시하세요.

연한 색으로 몸 안쪽과 꼬리를 칠하세요.

번트엄버 물 많이

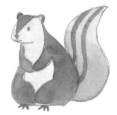 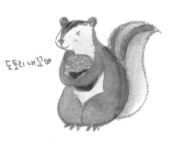

도토리 내꺼♥

나머지 부분과 꼬리의 무늬를 칠하면 완성♡

사슴

번트엄버
물 많이

사슴의 전체 형태를
잡아주세요.

눈, 코, 입을 그립니다.

귀와 얼굴, 다리 부분에
연한 색을 살짝 깔아주고

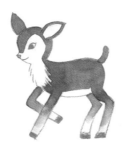

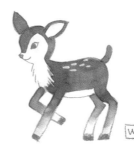

나머지 부분에
색을 칠하세요.

물감이 마른 후 화이트로
등 부분 무늬를
표현하면 완성.

 easy!
다리 부분은 한번 칠하고 마르기 전에 물로
풀어주면 끝~!

Yellow ocher
황토색

◀▬ 카레 ▬▶

둥근 접시를
그리세요.

카레 재료와 밥을 그리세요.

한쪽에만 소스를 얹은것처럼
반쪽만 색을 칠하세요.
경계선은 물붓으로 살짝 풀어주세요.

감자 당근 버섯 고기 브콜리

각종 재료에 색을 칠하면
맛있는 카레가 완성!

┋ 서양배 ┋

둥글둥글한 배를
그려볼게요.

줄기와 잎을 그리고

하이라이트를 남겨
색을 칠하세요.

┋ 와플 ┋

연필로 연하게
원을 그리세요.

가로 세로 선을 그어서
격자무늬를 만드세요.

색연필로 라인을
따주세요.

색을 칠합니다.

easy! 와플 표현하기

가운데를 먼저 칠한 후
붓에 물을 묻혀 주변으로 풀어주세요.

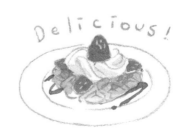

우쿨렐레

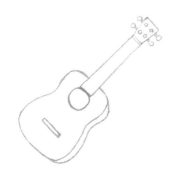

둥근 원 2개를 합쳐
이어 바디를 그리세요.

옆면을 그려 입체감을 표현하고
사운드 홀과 나머지 부분을 그립니다.

연한 색 먼저 칠하고

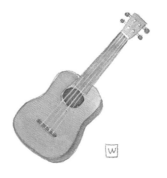

진한 색을 깔아
입체감을 표현하세요.

물감이 마른 후
붓 끝에 화이트를 묻혀
기타줄을 표현하세요.

variation!

트럼펫

깔때기 모양의
뼈대를 그리세요.

버튼을 그리고

깔끔히 색을
칠하세요.

어그부츠

세모와 네모를 합쳐
기본형태를 그리고

짧은 선들로 부츠 털을
표현하고 나머지 디테일한
부분을 살리세요.

피코크블루
물 많이

색을 칠하면
어그부츠가 탄생해요.

Viridian
짙은 녹색

〓 잎사귀 〓

연필로 연하게
잎의 틀을 잡아주세요.

잎을 색연필로
그리세요.

초록색을 칠하고 중간에
파란색을 살짝 섞어보세요.
몽환적인 느낌이 묻어난답니다.

Fan Palm Banana Leaf Fern Frond

▶◀ 악어 ▶◀

악어의 눈두덩과
다리를 그리고

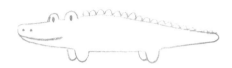

눈, 코, 입, 등 부분을
표현하세요.

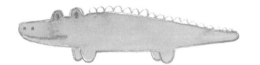

색을 전체적으로
한 번 칠해주고

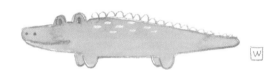

물감이 마른 후 화이트로
악어의 등 무늬를 표현하세요.

▶◀ 시금치 ▶◀

시금치 잎을
두 개 정도 그리고

양 옆과 뒤쪽에도
그리세요.

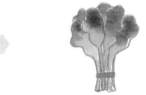

윗부분은 진하게 칠하고
밑으로 갈수록 연해지게 풀어주세요.

{ *easy!* 시금치 색칠하기

윗부분에 진하게
칠해주고

물 묻은 붓으로
밑으로 풀어주세요 }

빈티지 유리병

로우엄버

올리브
그린

연필로 연하게
스케치하세요.

연한 농도로 한번 깔아주고 테두리에는
한 번 더 진하게 칠하세요.

드라이플라워도 그리면
빈티지함이 더 살아난답니다.

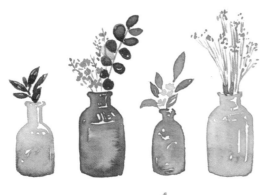

dry flower.

easy! **하이라이트 표현하기**

병 모양에 맞춰 살짝 곡선으로 하이라이트를
남기면 훨씬 자연스러워요.

X O

귀걸이

tip 살짝 남는 흰색 부분이
하이라이트가 되어
자연스럽게 빛나는 보석이
표현돼요.

큰 물방울 안에 작은
물방울을 그리세요.

사방으로 선을 그어
보석을 표현하세요.

색연필 선을 피해
칠하세요.

크리스마스 트리

트리의 기본모양을
그리고, 장식품으로
꾸며주세요.

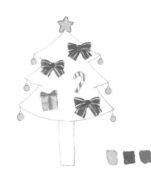

장식품 먼저
색을 칠하세요.

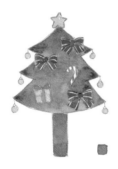

트리의 색을
칠하고

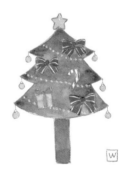

물감이 마르면
화이트로 전구를 꾸며주면
멋진 트리가 완성돼요!

easy! 리본 칠하기

리본을 그리고, 흰 줄무늬는 연필로 표시하세요. 연필선을
제외한 나머지 부분에 색을 채워주면 리본 완성!

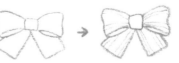 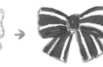

 완두콩

원 3개를
그리세요.

완두콩의 울퉁불퉁한
껍질을 그리고
꼭지도 그리세요.

하이라이트를 남기며
콩을 칠하세요.

껍질을 칠하세요.
표정도 함께 그리면
귀여운 완두콩 탄생!

▥ 청포도 ▥

여러 개의 작은 원들을
위에서부터 그리세요.

꼭지를 그리세요.

포도 알갱이에 색을 칠하세요.
하이라이트를 남기면
더 싱그러운 청포도가 되겠죠?

애호박

기다란 원을
그립니다.

애호박의
꼭지를 그리고

색을 칠하세요.
끝부분은 물감의 농도를 진하게 해
색변화를 주었어요.

키위

반원으로 단면을
표현하세요.

가운데 긴 동그라미를
그리고 키위 씨를
그리세요.

전체적으로 색을 칠하고
테두리에 한 번 더 진하게
칠해 명암을 주세요.

껍질까지 칠하면
완성!

올리브 번트
그린 시에나

easy! 테두리 진하게 칠하는 법

한번 색을 깔아준 뒤, 색이 마르기 전에 물감의 농도를 진하게 해서 붓
끝으로 원을 그리며 테두리 부분만 칠하세요.

그린티프라푸치노

컵을 그리세요.

휘핑크림을 얹어주고
빨대도 그리세요.

물의 농도를 조절해가며
밑으로 갈수록 진하게 칠하세요.

tip 밑부분을 더 진하게
표현하기 위해
샙그린을 섞어주었어요.

easy! 물 양으로 그러데이션!

 물 양으로 자연스럽게 톤을 나누는 건 처음에 어려울 수 있으니
꼭 연습을 하고 칠하세요.

연습해보세요 :)

Green tea
Ice cream

Green tea
chocolate chip

Green tea &
white chocolate cake

Green tea
macarons

브로콜리

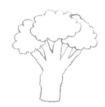
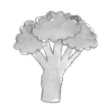

구름 모양의 브로콜리
송이를 3개 그리세요.

줄기도 그리고

색을 칠하면 완성.
송이 윗부분을 물감 묻은 붓으로
콕콕 찍어 입체감을 표현하세요.

{ *easy!* 송이 칠하는 법 }

전체 색을 칠하고

마르기 전 윗부분에만
색을 진하게 깔아주세요.

한번더 진하게
콕콕 찍어주세요.

variation!

broccoli pizza

broccoli salad

◄█ 나비 █►

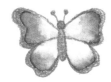

몸통을 먼저 그리세요.

날개 끝부분을 두껍게
칠하고 몸통도 칠하세요.

끝에서부터 안쪽으로
물로 풀어주세요.

예쁜 나비가
완성되었어요!

easy!
날개 예쁘게 칠하는 법

날개를 그리세요.

끝부분을 칠하고

물감이 마르기 전에
물 묻은 붓으로
안쪽으로 풀어주세요.

밑부분이 울퉁불퉁한
세모를 그리세요.

나머지 조개의
디테일을 표현합니다.

variation!

색을 칠하세요. 살짝 보라색을
섞어주면 신비로움이 더해진답니다.

블루베리

동그라미 3개를
그리세요.

나뭇가지를 그리고 윗부분에
블루베리 열매를 하나 더 그리세요.

sweet!

색을 칠합니다.

번트엄버

울트라
마린 무채색

무채색을 만들어
안쪽에 더 진하게 칠하세요.
나뭇가지도 칠하면 완성!

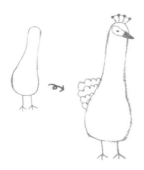

공작새의 몸통을
먼저 그립니다.

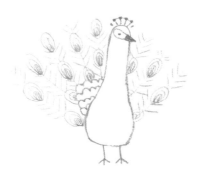

깃털을
그리세요.

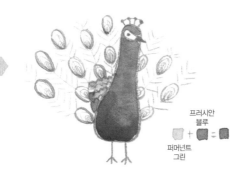

프러시안
블루

퍼머넌트
그린

몸통을 먼저 칠하고
꼬리와 깃털의 무늬도
칠하세요.

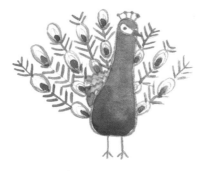

깃털의 나머지 부분까지
칠하면 화려한 공작새가
완성돼요!

{ **easy!** 공작새 깃털 그리기

선을
그어주세요.

타원을 그리세요.
큰 타원 하나, 그 안에
작은 타원, 더 작은 타원.

양 옆에 'v'자로 선을 그으면
공작새 깃털 완성.

}

마린보이

먼저 얼굴을
그려줄게요.

모자의 무늬와
칼라와 타이를 그리세요.

tip 줄무늬 스케치는 연필이든
색연필이든 상관없어요.

머리와 볼에 색을 칠하고

나머지 부분도 칠하세요.

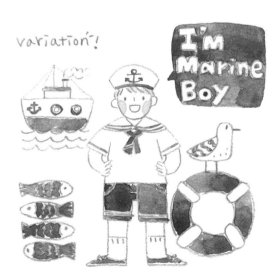

variation!

I'm Marine Boy

샌들

발 모양에 맞춰
샌들의 밑창을 그리세요.

발을 고정시킬 수
있게 끈도 그리고

밑창에 색을
칠하세요.

Summer
vacance ♡

끈도 칠하면
완성!

▆◣ 수국 ◢▆

동그라미 안에
십자 모양을
표시하세요.

사방으로 꽃잎을
4장 그리세요.

끝에서부터 안쪽으로
천천히 풀어주세요.

나머지 꽃잎도
같은 방법으로 칠하면
예쁜 수국이 완성!

easy! 수국 꽃잎 그리기
끝에서 부터 한번 칠하고 마르기 전에
물 묻은 붓으로 안쪽까지 풀어 칠하세요.

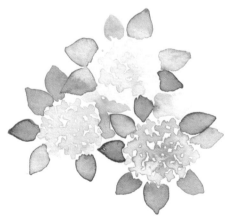

스케치 없이도 그려보세요.

청남방

도형으로 생각하면 쉬워요 :)

칼라 부분과
몸통 부분을 그리세요.

소매를 그리고 남방의
디테일을 살리세요.

소매부터 차근차근
색을 칠해볼까요?

한가지색으로만 하면
너무 밋밋할 수도 있으니
끝부분에 울트라마린을
섞어보세요.

daily look

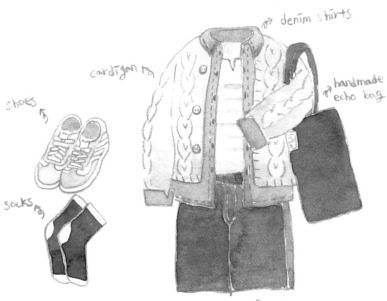

→ denim shirts

cardigan ↝

⇝ handmade
echo bag

shoes ↖

socks ↩

↩ skirt

◀ 스쿠터 ▶

스쿠터의 몸체부터
먼저 그려줄게요.

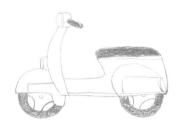

바퀴를 그리고, 바퀴를
감싸주는 부분도 표현하세요.

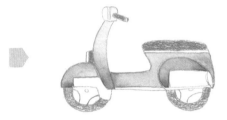

색을 칠하세요.
명암을 넣을 부분에는 물감 묻은 붓으로
콕콕 찍어 진하게 표현하세요.

◀ 파란 집 ▶

사다리꼴과 네모를 그려
집의 형태를 잡아주세요.

창문과 문을 그리세요.

색을 칠하세요. 시원한
파란색 집이 탄생했어요.

My FAVORITE THINGS

다양한 색의 물감으로

여러가지 좋아하는 아이템을 그려보세요.

수채화의 기본 기법만으로도

예쁜 그림을 그릴 수 있답니다.

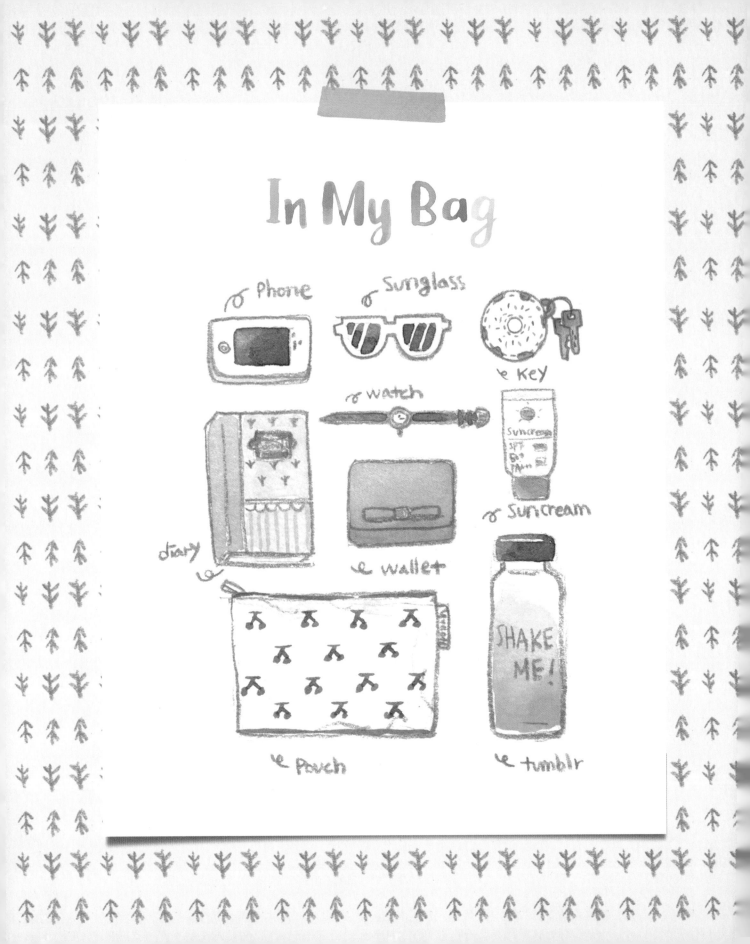

핸드폰

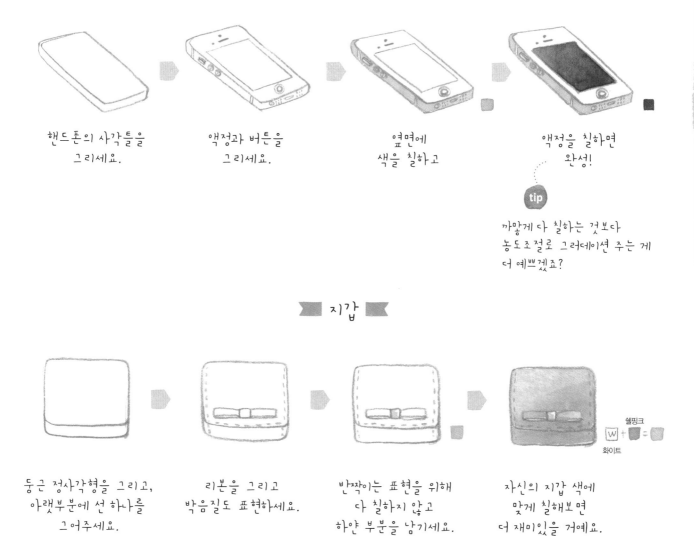

핸드폰의 사각틀을
그리세요.

액정과 버튼을
그리세요.

옆면에
색을 칠하고

액정을 칠하면
완성!

tip

까맣게 다 칠하는 것보다
농도조절로 그러데이션 주는 게
더 예쁘겠죠?

지갑

둥근 정사각형을 그리고,
아랫부분에 선 하나를
그어주세요.

리본을 그리고
박음질도 표현하세요.

반짝이는 표현을 위해
다 칠하지 않고
하얀 부분을 남기세요.

자신의 지갑 색에
맞게 칠해보면
더 재미있을 거예요.

쉘핑크

W + ■ = ■

화이트

easy! **하이라이트로 입체감 표현**

형태에 따라 하이라이트를 남기면 입체감이
살아납니다.

입체감○

입체감✕

⊏┤ㅇㅣㅇㅓㄹㅣ

직사각형으로
형태를 잡아주세요.

표지 부분을 꾸밉니다.
세로줄무늬는 연필로 그리세요.

옐로우오커
물 많이

제일 연한 색
먼저 깔아주고

화이트
+ W =
코발트
그린

W + =
화이트 쉘핑크

책등과 표지에 색을
칠하세요.

포인트 색을 칠하고
줄무늬도 칠하세요.
지우개로 지우면 끝!

{ *easy!* 트리 패턴 넣는 법

'V'자를
그리세요.

수직으로 선을 그어주면
간단한 나무 모양 완성.

 }

텀블러

연필로 뚜껑을
먼저 그리세요.

몸통을 그립니다.

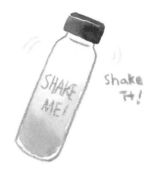
Shake
가!

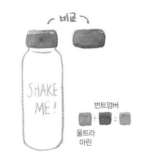
비교

번트엄버
+ =
울트라
마린

뚜껑을 칠할 때 윗면과 옆면의
경계는 살짝 남겨두세요.

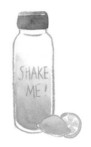
레몬음료를 담고, 뚜껑 부분
스케치 선을 지워주면 완성.

easy! 레몬음료 칠하는 순서

그러데이션은 색이 마르기 전에 다음 색을 칠하는 게 중요해요.
빠르게 칠하기 위해선 붓 면적을 넓게 쓰는 것이 좋겠죠?

레몬옐로 → 퍼머넌트옐로딥 → 카드뮴옐로오렌지

easy! 붓 면적을 이용해서 연하게 칠하기

똑같은 농도의 물감이지만 붓 면적을 넓게 해서 칠하면 색이
연하게 표현돼요.

붓 끝으로 칠하기

붓 옆면으로 칠하기

살짝 울퉁불퉁한
직사각형을 그리고

지퍼와 라벨 부분,
주름진 부분도
그리세요.

테두리 부분에
연하게 명암을
넣어주세요.

붓 끝으로 귀여운 체리 패턴과
위, 아래 포인트 색을 칠하면
완성!

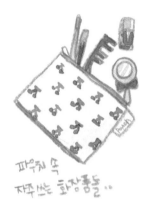

파우치 속
자주쓰는 화장품들..

{ *easy!* 체리 패턴

'ㅈ'을 쓰듯 줄기를 그린 뒤,
붓 끝으로 작은 동그라미를 그리세요

열매가 정확하게
동그라미가 아니어도 괜찮아요. }

시계

 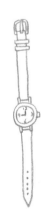 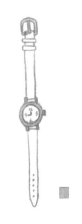 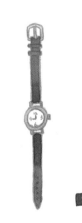

동그라미와 양쪽
고리부분을 그리고

끈 부분을 그리세요.
길이 조절 구멍도
빼놓지 마세요.

연한 색 먼저
칠합니다.

가죽 끈을 칠하세요.
안쪽으로 갈수록
진하게 하는 센스!

도넛 모양 열쇠고리

동그라미를
그리세요.

점선으로 박음질을
표현하고,
열쇠도 그리세요.

도넛 부분에 색을 칠하세요.
크림은 색을 칠하지 않고
나머지 데코는 짧은 선으로 꾸며줍니다.

tip 붓 끝으로만 짧게 터치하세요.

무채색으로 열쇠를 칠하면 완성.
끝으로 갈수록 연하게 색을 빼주면
더 예쁘겠죠~

easy! **물똥을 이용한 그러데이션 만들기**

칠한 색의 물똥이 마르기 전에 붓으로 물똥 부분을 밑으로 빼며
칠하세요. 밑으로 빼줄 땐 붓 면으로 넓게 칠하면서 빼주세요.
(p.87 레몬텀블러 easy! 참고)

Desk Friends

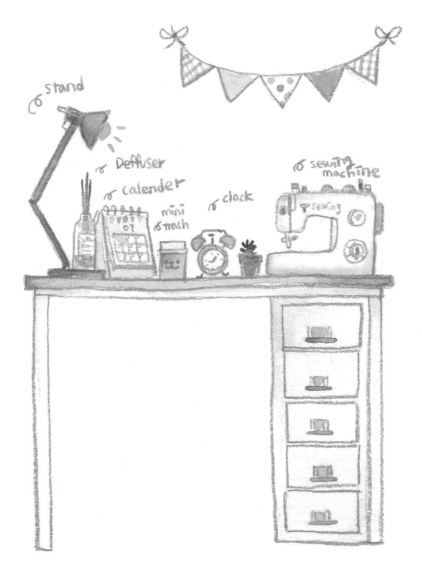

▰ 휴지통 ▰

휴지통 뚜껑을
먼저 그리세요.

몸통을 그리고 귀여운
표정도 넣어주세요.

뚜껑 테두리 부분을
연하게 칠하세요.

쉘핑크 물많이

나머지 부분을
칠해줍니다.

버밀리언휴

쉘핑크

{ *easy!* **물똥으로 그러데이션!**

휴지통의 몸통도 그러데이션하세요. 물감을 한 번 칠하고,
마르기 전에 물똥을 밑으로 가져와주면서 색을 연하게 빼주세요.
붓 면을 넓게 사용하면 훨씬 쉽다는 것, 아시죠? }

▰ 스탠드 ▰

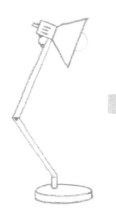

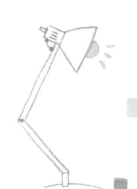

버밀리언휴

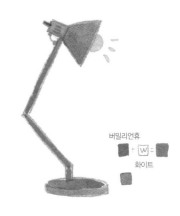

화이트

스탠드의 머리 부분을
먼저 그리세요.
전구는 연필로 스케치합니다.

길쭉하게 몸통
부분도 그리세요.

반짝이는 전구
먼저 칠하고

스탠드를 칠한 다음,
연필스케치를 깔끔히
지우면 끝이예요.

tip 스탠드 칠할 때 물똥을
조절하면서 풀어주면 더 예뻐요.

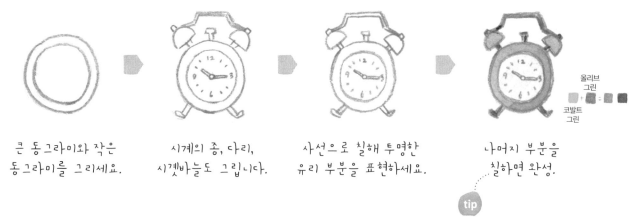

시계

큰 동그라미와 작은
동그라미를 그리세요.

시계의 종, 다리,
시곗바늘도 그립니다.

사선으로 칠해 투명한
유리 부분을 표현하세요.

나머지 부분을
칠하면 완성.

올리브
그린
+
코발트
그린

tip

작은 면적을 칠할 때 굳이 물똥을 안 닦아도 돼요.
남겨두면 그 자체로 색이 진해져서
수채화의 맛이 더 살아납니다.

easy! 유리를 표현해요

유리를 표현할 때는 하이라이트를 많이 남기세요.
안경알을 예시로 보니 확실히 차이가나죠!

variation!

달력

살짝 기울어진 직사각형과
길쭉한 삼각형으로
형태를 잡으세요.

칸을 그리고,
예쁜 패턴도
넣어주세요.

제일 연한 색부터
깔아주세요.

옐로우오커 물많이

코발트
그린

+ 화이트

달력 거치대도
칠합니다.

여러색으로 가랜더를
칠해봤어요.

{ *easy!*
연필 가이드선으로 그리기 }

스케치를 한 후 색을 채우고 지우개로 슥삭슥삭
지우면 끝~

옐로우오커
물 많이

번트시에나

옐로우오커

원기둥으로 병의
모양을 표현하세요.

우드스틱은
연필스케치한 후
라벨지를 꾸며주세요.

병을 채색할 때는
하이라이트를 많이 남기면
더 투명해 보이고 예뻐요.

우드스틱은 그러데이션하고,
병 안에 디퓨저 오일도
같이 표현하세요.

easy! 유리병 칠하기

유리병은 하이라이트를 많이 남기면 더 투명해 보이고 예쁘답니다.
칠할 때 병의 굴곡에 맞춰 둥글려 주세요.

(X) (O)

easy! 느낌 있게 우드스틱 칠하기

모두 같은 농도로 칠한 경우,
밋밋하고 입체감이 없어요.

처음 농도는 진하게 하고,
아래로 가면서 물로 풀어줬어요.
자연스럽게 그러데이션되면서
훨씬 예쁘게 표현되었습니다.

재봉틀

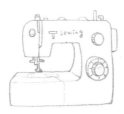

재봉틀의 큰 틀을 그리세요.
거꾸로 된 'ㄷ'자를 생각하세요.

노루발, 땀길이 조절
버튼 등을 그립니다.

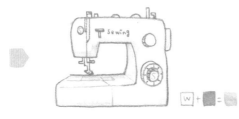

물 양을 많게 해서 전체적으로 칠하고,
농도가 조금 있게 해서 테두리만
엷게 한 번 더 칠하세요.

박음질이 되는 바닥 부분과
나머지 포인트 색을 넣어주면
완성!

easy! 얇고 진한 테두리 만들기

두 색 다 물 양이 많으면 뒤섞여요. 처음에 깔아주는 색은 물을 많이 해서 칠하고 물똥은
깨끗한 붓으로 닦아주세요. 물감이 마르기 전에 테두리 부분에 진한 색을 칠합니다.
단, 밑에 깔아준 물감 농도보다 더 진하게 하세요. 그래야 두 색이 섞이지 않고 자연스레
테두리에만 번져서 얇고 진한 테두리가 만들어집니다.

Lemon
cupcakes

Gingerbread Man
cookies

Strawberry
Tart

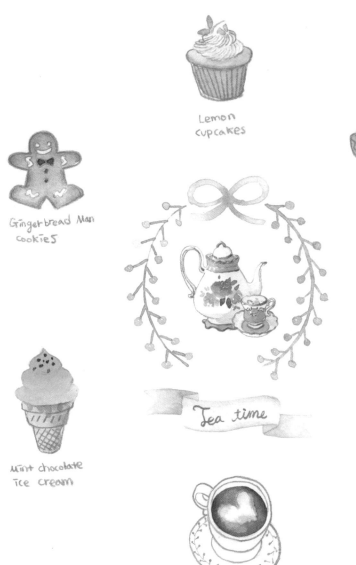

Tea time

Mint chocolate
Ice cream

baguette

cafe latte

딸기 타르트

연필로 딸기와 크림을
그리세요.

타르트를
그립니다.

쉘핑크 물많이

제일 연한 색 먼저
채색합니다.

퍼머넌트
레드

+ =

버밀리언휴

딸기를 칠하세요.
위에서 밑으로 내려오면서
진하게 채색하세요.

W

타르트는 양 끝부분으로 갈수록
진하게 칠하면 둥근 느낌이 살아나요.
물감이 마른 후 화이트로 딸기의
하이라이트 부분을 찍으면 끝!

easy! 콕콕 찍어 딸기 명암 넣기

밑색이 마르기 전 붓으로 콕, 콕 끝부분에 어두운 색을 찍어주세요.
밑에 깔아준 색과 어우러지면서 자연스럽게 그러데이션됩니다.

easy! 딸기 하이라이트 표현하기

딸기의 하이라이트 부분을 남기고 칠하면 훨씬 더 디테일하게 표현할 수
있어요. 하이라이트는 빛에 의해 생기기 때문에 사방으로 넣기보다는 한쪽만
남겨두는 것이 더욱 실감나게 보여요. 여러번 연습해보세요.

variation!

컵

둥근 컵 모양을
그리세요.

받침과 손잡이를 그리고,
연필로 연하게 꽃모양과
물결 문양을 넣어주세요.

먼저 연하게
밑색을
넣어주세요.

컵을 칠하고

문양과 꽃무늬로
포인트를 주면 완성.

tip 뒤에 있는 문양은
연하게 넣어서 입체감을
살려주세요.

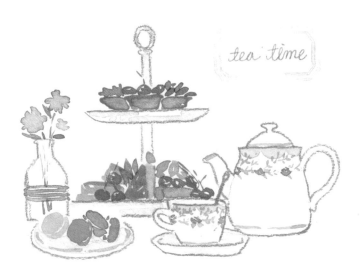

꽃

붓 끝으로 둥근 원을
그리세요.

원 주변을 돌면서
반원을 그리세요.

물감이 마르기 전에
가운데 원 부분을
제외한 주변을 물칠해서
풀어주세요.

색이 자연스럽게
번지면서 예쁜 꽃이
완성됐어요.

tip 연필로 꽃무늬를
스케치하면 그리기 훨씬
수월하답니다.

variation!

진저맨

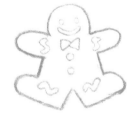

진저맨 쿠키 형태를
그리세요.

연필로 얼굴, 리본, 단추,
데코 부분을 그리세요.

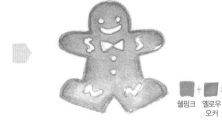

연필스케치 부분만 남기고
쿠키색을 칠하세요.
테두리로 갈수록 진하게 칠하세요.

쉘핑크 옐로우
오커

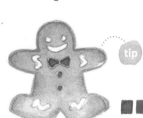

tip 데코를 흰바탕으로 남겨두면
아이싱을 바른 것처럼 표현된답니다.

리본과 단추를 칠하면
귀여운 진저맨 완성!

레몬컵케이크

레몬조각과 크림을
그리세요.

tip 잎은 연필로 그리세요.

머핀 부분을 그리세요.

레몬을 칠하고
연한색으로 크림
부분을 표현합니다.

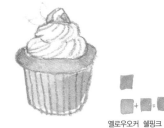

옐로우오커 쉘핑크

머핀과 머핀컵을
칠하세요.

tip 빵의 양끝부분을 진하게 표현하세요.
둥근 느낌이 더 살아나요.

잎을 칠하면
완성이에요.

하얀 생크림은 칠하지 않은
상태로 남겨둬도 예뻐요~

variation

딸기 컵케익 ♡

바게트

쉘핑크 옐로우오커

길게 둥근 바게트의 모양을
그립니다.

전체적으로 연하게
밑색을 깔아준 후

밑색이 마르기 전에
테두리 부분과 움푹 파인
부분에 명암을 넣어주세요.

tip 밝음과 중간, 어두운 톤이 살아나야
먹음직스러운 빵이 완성돼요.

easy! **빵 입체감 주기**
전체적으로 색을 한 번 칠해주고, 밑색보다 물감 농도를 진하게 해서 색을 쌓는
느낌으로 빗금 친 부분만 한 번 더 칠하세요.

easy! **끝을 풀어주면서 그러데이션 하기**
색의 단계를 자연스럽게 표현할 때 물감의 농도를 조절해 그러데이션 하는
방법이 있어요.
처음에 칠해준 색이 마르기 전에 색을 풀어줘야 하기 때문에 과감하게 칠을
하는 것이 중요합니다. 먼저 칠한 색이 마른 후 그러데이션을 한 ①번은
그림처럼 색 단계가 매끄럽지 않고 경계가 졌습니다.
그러데이션은 농도 조절을 익히기에 가장 좋은 기법이므로, 많이
연습해보시기를 권해드려요.

①

②

밑색이 다 마르고 나서
그 다음 단계의 색을
칠해준 경우

깔아준 색이 마르지 않았을 때
물감 농도만 조절해
계속 얹혀준 경우

아이스크림

연필로 위에서부터
아이스크림을 그리세요.

과자 부분은
색연필로 그리세요.

과자색부터
먼저 칠하고

번트시에나
+ =
옐로우오커

다 마른 후에
초코칩을 찍어주면 완성.

 tip 흘러내리는 아이스크림도
표현해보세요.

variation!

Strawberry
Ice cream Mint chocolate

위에서 내려다본
커피잔을 그립니다.

연필로 커피의 양과
하트를 그리세요.

하트에 물칠을 하고
번지기로 주변을 칠하세요.
테두리로 갈수록 진하게 하면 완성!

번트시에나

옐로우오커

variation!

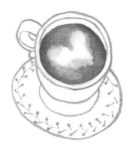

easy! **물칠로 번지기 하기**

물칠하고 마르기 전에 점점 진한 농도로 그러데이션하세요.
물로 칠한 부분이 안 보이기 때문에 처음에 칠할 때 어려울 수
있지만, 연하게 스케치를 하고 몇 번 연습하다보면 금방 익숙해질
거예요.

물칠한 부분

Drawing Tool

pencil

crayon

brush

watercolor

drawing book

pen & ink

bucket

mini palette

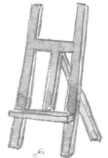
easel

크레파스

크레파스 형태를
그립니다.

입체감이 돋보이게 하기 위해
그림자 지는 부분에
명암을 넣어주세요.

크레파스 색을
칠하면 완성!

easy! 명암 넣기

원기둥 면을 쪼개서 생각하면 쉬워요. 빛이 오는 방향을
생각해서 빛의 반대 방향인, 제일 어두운 부분을 칠하면 형태가
더 살아나요.

tip 크레파스로 그린것처럼
표현할 때 스케치 없이 바로
그려보세요.
훨씬 깔끔해 보인답니다.

물감

튜브 형태의
물감을 그리세요.

영문이름은 정확히
쓰기보다 느낌만
살립니다.

라벨을 제외한
몸통을 칠하세요.

물감의 색을 알 수
있게 칠하면 완성.

easy! 원기둥의 볼륨감 표현하기

물칠

양쪽에 먼저 색을
깔아주세요.

물감이 마르기 전에 물을 머금은 붓으로
가운데부터 양쪽 끝으로
경계를 자연스럽게 풀어주세요.

팔레트

네모를 그리세요.

팔레트의 칸을
나눠줍니다.

색을 담아주면
완성이에요.

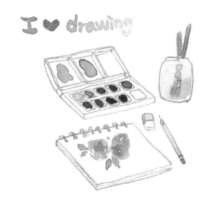

페인트 롤러

모서리가 둥근
직사각형을 그려주세요.

손잡이를 그립니다.

롤러와 손잡이의
색을 칠해주세요.

 롤러가 입체적으로 보일 수 있게
색이 마르기 전에 어두운 쪽에 한 번 더
색을 칠해 입체감을 표현해주세요.

❮ 물통 ❯

원기둥의 물통을
그리세요.

스티커와 손잡이 부분을
그립니다.

안쪽은 남겨두고
칠하세요.

물감의 농도를 더 진하게 해서
안쪽을 칠하면 완성이에요.

❮ 붓 ❯

붓의 형태를 그리세요.
붓의 모는 연필로 그리세요.

붓 모를 칠하고
붓의 포인트 색도 넣어줍니다.

붓의 몸통을 칠하면
완성~

드로잉북

detail

직사각형을 그리고
얇은 옆면도 표현해
드로잉북의 볼륨을 표현합니다.

스프링을 그리세요.

drawing
Book

표지 색을 칠하세요.

붓 끝으로 글자를
쓰면 완성!

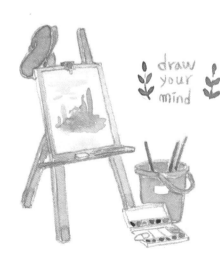

draw
your
mind

다양한 모양의 붓

 연필

연필의 몸통과 심
부분을 그리세요.

몸통의 면을
나눠주세요.

나무심부터
칠하세요.

색연필 라인에 살짝
빈공간을 두며 칠하세요.

variation!

 펜&잉크

 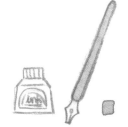 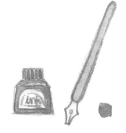

펜과 잉크의
형태를 그리세요.

펜촉부터 연하게 칠하고
물감의 농도를 진하게 해서
펜대를 칠하세요.

잉크 통을 칠하면
완성!

{ **easy!** **하이라이트 만들기**
어두운 색 칠할 때 색연필의 라인을 남기고 칠하면 하이라이트 효과가 나요.
그림으로도 확실히 차이가 나죠? }

하이라이트
있음

하이라이트
없음

이젤

 ▸ ▸

사다리꼴 모양을 생각하며
이젤의 기본구조를 그리세요.

앞부분 종이 지지대와
뒷부분 지지대를 그리세요.

전체적으로 색을
칠하면 완성!

{ **easy!** **입체감 표현하기**
한 면만 그리기보다 이젤의 옆면도 꼭 그리세요.
입체감이 더 살아난답니다. }

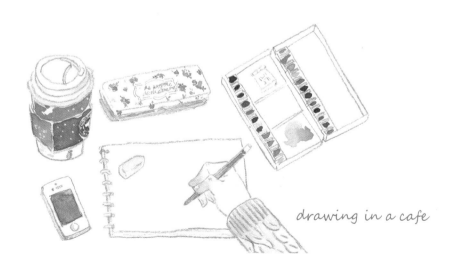

drawing in a cafe

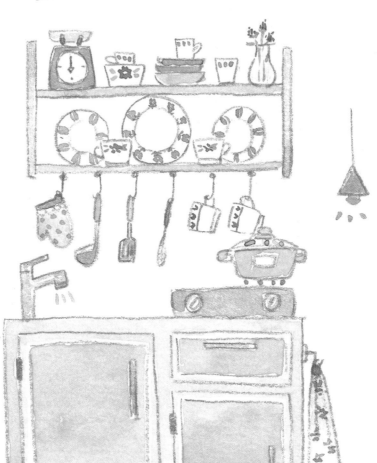

냄비

냄비의 뚜껑을
먼저 그립니다.

냄비를 그리고 연필로
패턴과 라벨을 그리세요.

레몬옐로

퍼머넌트그린

색을 칠하세요.

붓 끝으로 나뭇잎 무늬를
그립니다.

 easy! 나뭇잎 그리는 법

수직으로
그어주세요.

끝부분에 잎 하나를
그리세요.

밑으로 내려오면서
양쪽으로 잎을
그리세요.

" 한 뚝배기
하실래?"

맛있는 삼계탕

다양하게 그려보세요

큰 원을 그리고 그 안에
작은 원을 그리세요.

연필로 꽃 모양을
연하게 스케치하세요.

꽃 패턴을 칠하면 완성이에요.
연필선은 잊지 말고
지우개로 지워주세요.

Plate♡

예쁜 패턴들로 접시를 꾸며보세요.

easy! 동그라미로 꽃 표현하기

쉘핑크

정사각형을 그리고
밥통의 틀을 잡아줍니다.

세부적인 부분을
표현해주세요.

포인트 색을 칠해주면
귀여운 밥통
완성이에요.

고슬고슬
따끈한 밥♡

114

▷ 프라이팬 ◁

울트라마린
+ =
번트엄버

프라이팬의 형태를
그리세요.

양끝을 물감으로 먼저 찍어주고
가운데 부분은 물칠해서
양끝으로 색을 풀어주세요.

겉면과 손잡이를
칠하면 완성.

variation!

▷ 주전자 ◁

몸통을 그리세요.

뚜껑과 손잡이를 그리고
나뭇잎 패턴은
연필로 그리세요.

최대한 패턴의 모양을
유지시켜 주면서
칠하세요.

손잡이 부분까지
칠하면 완성이에요.

{ **easy!** 패턴 확대샷

패턴을 칠할 때는 붓 끝으로 섬세하게 칠하고
나머지는 면적은 붓 면으로 칠하세요. 반대로도 칠해보세요. }

variation!

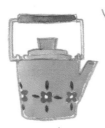 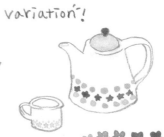

kettle ♥

⬗ 믹서기 ⬖

화이트
피코크블루

믹서기의 뚜껑과 유리
부분을 먼저 그리세요.

본체를 그리세요.

맑게 유리 부분을
표현합니다.

뚜껑과 본체를 칠하면
완성이에요.

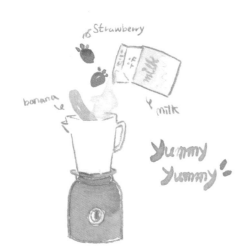

Strawberry

banana

milk

Yummy Yummy!

easy! 남겨두기

각진 유리를 표현할 때 다 칠하는 것보다 면의
경계 부분을 남겨두면 투명하고 입체적으로 보입니다.

vs

⬗ 스 푼 & 포 크 ⬖

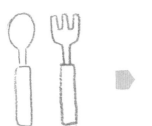
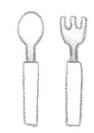
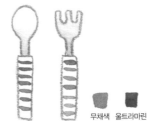

무채색 울트라마린

Today's menu
오므라이스

스푼과 포크 세트를
그려볼게요.

스텐인리스부분은
무채색으로 연하게
칠해주세요.

손잡이 부분을 줄무늬로
칠해주면 완성! 좋아하는 컬러의
줄무늬로 표현해보세요.

116

주방장갑

벙어리 장갑
모양으로 그리세요.

동그라미 패턴은
연필로 그립니다.

색을 채워주고 동그라미
연필선을 지워주세요.

동그라미 패턴의 색을
칠하면 완성입니다.

tip

연필선 위로 색이 넘어가지 않게
하세요. 연필선 위에 수채화가
올라가면 잘 지워지지 않아요.

easy! **계속 칠만 해도 그러데이션!**

처음에 색을 묻혀준 붓은 물감을 많이 먹고 있기 때문에
중간에 물 또는 색을 더하는 것 없이 계속 쭉 칠하면 붓에
물감이 사라지면서 자연스레 그러데이션이 완성돼요.

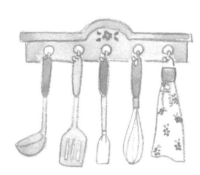

국자

국자의 손잡이를
먼저 그리세요.

밑 부분을
그리고

손잡이를 제외한 부분에 전체적으로
밑색을 넣고, 물감이 마르기 전 테두리부분을
한 번 더 칠해 명암을 넣어주세요.

손잡이 부분까지
칠하면 완성!

flower

baby's breath

tulip

dahlia

camellia

succulent

mini rose

분홍 안개꽃

 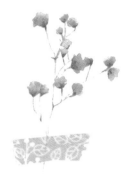

쉘핑크 퍼머넌트레드

가지를 먼저
그리세요.

꽃받침 부분을
그립니다.

꽃잎을 칠하면
완성!

고마워요

{ *easy!* **안개꽃 그리기**
마르기 전에 밑부분은 진하게 그러데이션하세요~! }

달리아

 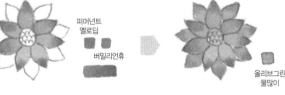

퍼머넌트
옐로딥

버밀리언휴

올리브그린
물많이

달리아의 꽃잎을
그리세요.

tip 가운데는 물결모양으로
그리면 쉬워요.

뒷부분의 잎들도
사이사이 그리세요.

잎의 끝으로 갈수록 색을
진하게 칠해 명암을 주세요.

tip 끝으로 갈수록 진하게,
물감이 마르기 전에 슥삭
칠하세요.

나머지 꽃잎도
칠하면 완성

tip 뒷부분의 잎은 살짝 연하게
칠하면 입체감이 생겨요.

동백꽃

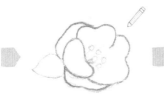

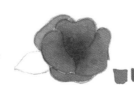

먼저 동백꽃의 전체
형태를 잡습니다.

연필로 암술과
나뭇잎을 그리세요.

꽃잎을 먼저
칠하세요.

나머지 칠하면 끝!

tip 레몬옐로는 꾸덕할 정도로
물감을 많이 묻혀주세요.

tip 샙그린에 파란색 계열을
섞으면 색이 더 진해져요.

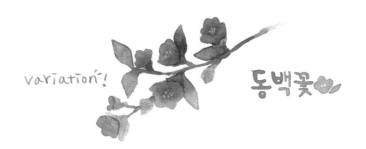

variation!

동백꽃

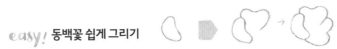

{ **easy!** 동백꽃 쉽게 그리기

콩 모양을
그리세요.

윗 부분과 아랫부분에
하트모양으로 잎을
그리세요

주변에 하트모양 잎을 그리면
끝!

{ **easy!** 동백꽃 다양하게 그리기
자세히도 그려보고, 번지기,
단순화해서도 그려보세요

튤립

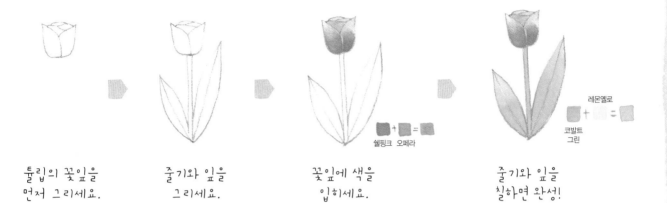

튤립의 꽃잎을
먼저 그리세요.

줄기와 잎을
그리세요.

꽃잎에 색을
입히세요.

쉘핑크 오페라

줄기와 잎을
칠하면 완성!

레몬옐로

코발트
그린

{ *easy!* 튤립 그리기 }

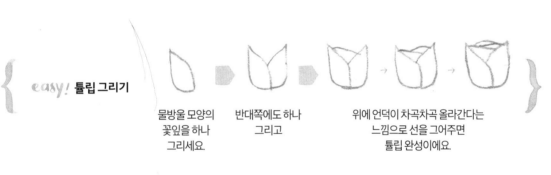

물방울 모양의
꽃잎을 하나
그리세요.

반대쪽에도 하나
그리고

위에 언덕이 차곡차곡 올라간다는
느낌으로 선을 그어주면
튤립 완성이에요.

{ *easy!* 꽃잎 예쁘게 칠하기
물감이 마르기 전에 밑으로 갈수록
점점 더 진하게 칠하세요.

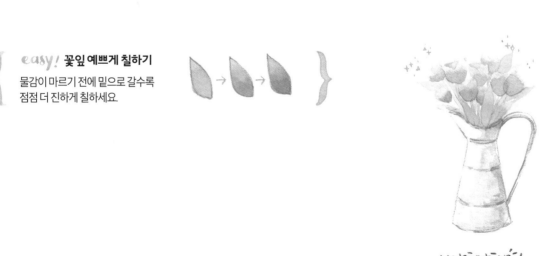

variation!

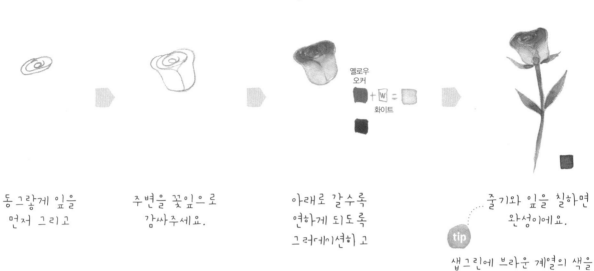

미니장미

동그랗게 잎을
먼저 그리고

주변을 꽃잎으로
감싸주세요.

아래로 갈수록
연하게 되도록
그러데이션하고

옐로우
오커
+ W = 화이트

줄기와 잎을 칠하면
완성이에요.

tip

샙그린에 브라운 계열의 색을
더하면 녹갈색이 더 진해져요.

+ =

+ =

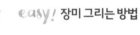 **easy!** 장미 그리는 방법

회오리 모양을
그리고

그 주위에 2번 정도
원을 그리세요.

한쪽에 꽃잎을 감싸주고
반대쪽도 그리면 완성이에요.

마지막에 툭툭 칠하세요~

easy! 번지기를 이용한 장미 그리는 법

가운데 동그라미를
그리고

주변을 반원으로
감싸주세요.

진한 농도로 스케치 선에
맞춰 선을 긋는 느낌으로
색을 칠하고

붓에 물을 묻혀 물감을
풀어주면 자연스럽게
장미가 완성돼요.

just for you ♥

응용작 ♥

 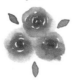

번지기는 여러 가지 모양이
나올수록 더 예뻐요.

다육이

화분을 그리세요.

둥근 선인장을
그리세요.

자연스럽게
그러데이션하세요.

샘그린
코발트그린

화분을 칠하고 물감이 마른 후
화이트로 선인장 가시를 표현하면
완성이에요.

succulent

나만의 정원을 가꾸어 보아요 ♪

Animal Friends

dolphin

owl

Welsh corgi

chick

fox

cat

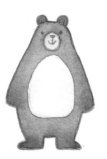
bear

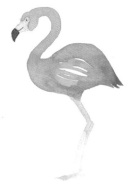
flamingo

고양이

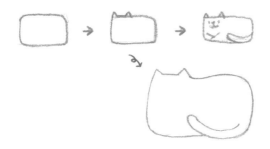

고양이 몸을
그리세요.

눈, 코, 입, 다리를 그리고
무늬는 연필로 그리세요.

연한색 먼저
칠해주세요.

진한 무늬를 칠하고,
연필선을 지우면 완성!

variation!

lovely cat

웰시코기

도형으로 생각하면 쉬워요!

전체 외곽선을
먼저 그리세요.

눈, 코, 입을 그리고
무늬는 연필로 그리세요.

물감이 마르기 전에 한 번에 칠하고,
진하게 표현할 부분은
물감을 한 번 더 콕콕 찍어주세요.

variation!

병아리

연필로 병아리의 둥근
몸과 꼬리를 그리세요.

색연필로 눈과 부리, 날개,
다리를 그리세요.

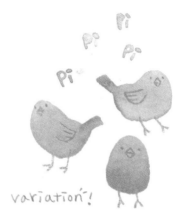

variation!

몸을 그러데이션하며
칠하세요.

부리를 칠하면
완성!

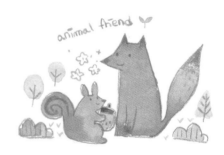

animal friend

여우

여우의 몸을
그립니다.

색연필로 무늬를
그리세요.

색을 칠하면
완성!

옐로우
오커
+
버밀리언휴

곰

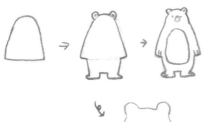

곰의 몸을 그리세요.

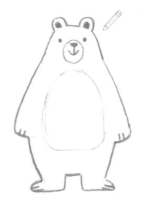

얼굴과 귀를 그리고
배는 연필로 그리세요.

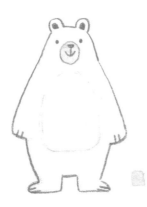

연한 색 먼저
칠합니다.

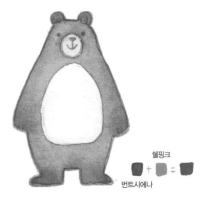

쉘핑크

번트시에나

전체적으로 색을
칠하면 완성!

tip 손과 발부분은 물감으로
한 번 더 콕콕 찍어
그러데이션하세요.

128

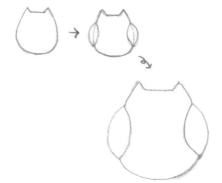

부엉이의 몸과
날개를 그리세요.

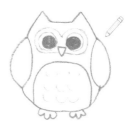

눈 주변과 배의 무늬는
연필로 그리세요.

배의 무늬를 그리고
몸을 칠하세요.

눈주변과 날개, 발을
칠하면 완성이에요.

variation!

플라밍고

전체를
연필스케치합니다.

몸의 색깔을 먼저 칠하세요.
꼬리부분으로 갈수록
진해지도록 칠하세요.

퍼머넌트
레드
+
쉘핑크 오페라 약간

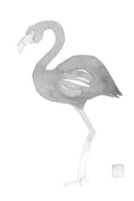

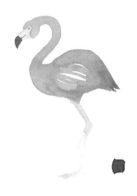

부리와 다리를
칠하세요.

눈과 부리 끝부분을
칠하면 완성이에요.

tip 연필로 그린 부분은
지우개로 지워 마무리하세요~!

easy! 깃털 칠하기

깃털을 붓으로 쓸어주듯 칠하세요. 연필 스케치 위에 칠해도
상관없어요. 다만 연필 자국이 너무 튀지 않도록 최대한 연하게
스케치하세요.

돌고래

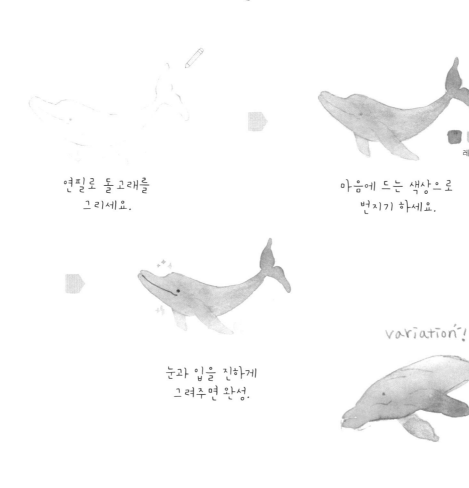

연필로 돌고래를
그리세요.

마음에 드는 색상으로
번지기 하세요.

레몬옐로 + 코발트 = 그린

눈과 입을 진하게
그려주면 완성.

variation!

easy! 번지기 연습
동그라미를 그리고 그 안에 번지기를 연습해보세요.

Weather

umbrella

sun

rainbow

snowman

snow

lightning

night sky

moon

cloud

무지개

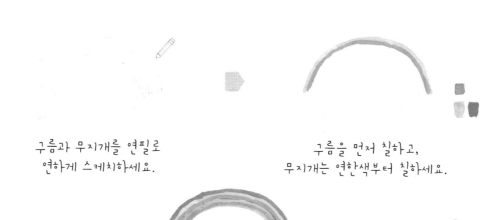

구름과 무지개를 연필로
연하게 스케치하세요.

구름을 먼저 칠하고,
무지개는 연한색부터 칠하세요.

7가지 색을 다 쓰지 않아도
충분히 무지개 느낌이 난답니다.

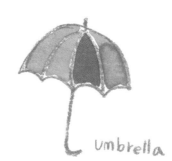

umbrella

우산

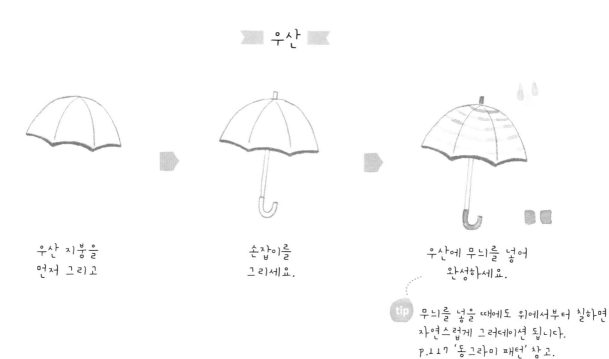

우산 지붕을
먼저 그리고

손잡이를
그리세요.

우산에 무늬를 넣어
완성하세요.

tip 무늬를 넣을 때에도 위에서부터 칠하면
자연스럽게 그러데이션 됩니다.
P.117 '동그라미 패턴' 참고.

눈사람

얼굴과 양동이,
목도리를 그리세요.

몸통을 그리고
단추와 나뭇가지도 그리세요.

옅게 명암을 넣어주고
양동이를 칠합니다.

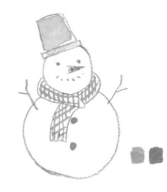

코를 칠하고,
목도리 패턴을 넣어주면
완성!

햇님

연필로 연하게
원을 그리세요.

원 주변에 물을 묻혀주고
색을 칠하세요.

붓끝으로 선을
그어주면 완성이에요.

눈, 코, 입을 그려
귀여운 햇님을
표현해요.

{ *easy!* **테두리를 부드럽게!**

색을 칠하기 전 스케치 라인을 따라 물을 묻혀주세요.
테두리가 자연스럽고 부드럽게 표현된답니다.

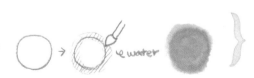

}

눈 결정체

연필로 가이드 선을
잡아주세요.

가이드라인을 살짝 지운
후, 눈 결정체 모양을
그리세요.

색을 칠하고
끝부분에 물감을 한 번 더
콕콕 찍어 명암을 넣어주세요.

달님

예쁜 달님을
그려볼게요. 먼저
연필로 스케치한 후

색을 칠하세요.
끝부분이 더 진하게
물감을 콕콕 찍어주세요.

눈과 입을 그리면
달님이 완성돼요.

번개

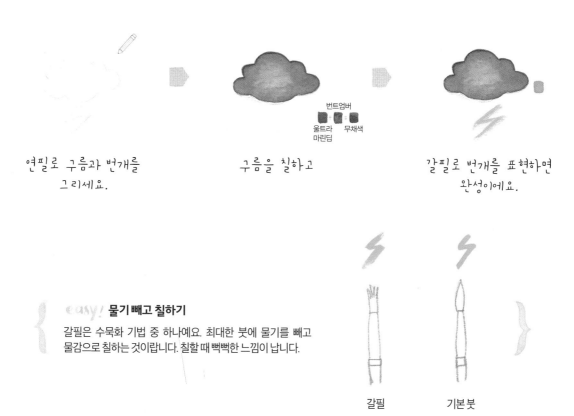

연필로 구름과 번개를
그리세요.

구름을 칠하고

번트엄버
울트라
마린딥 무채색

갈필로 번개를 표현하면
완성이에요.

easy! 물기 빼고 칠하기

갈필은 수묵화 기법 중 하나예요. 최대한 붓에 물기를 빼고
물감으로 칠하는 것이랍니다. 칠할 때 뻑뻑한 느낌이 납니다.

갈필 기본붓

easy! 테두리 진하게 표현하기

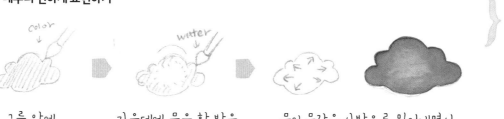

color

water

구름 안에
색을 칠하세요.

가운데에 물을 한 방울
떨어뜨리세요.

물이 물감을 사방으로 밀어내면서
자연스레 테두리가 진해진답니다.

구름 표현

푸른계열 색들을
그러데이션하세요.

마르기 전에 휴지로 닦아주면
자연스럽게 구름이 만들어져요.

easy!

휴지를 구긴 상태에서 닦아주고 큰 면적의 구름을 만들 때는 휴지의
면적도 크게, 작은 구름을 만들 때는 휴지의 면적도 작게 만들어
닦아내주세요.

밤하늘

① 스치며 뿌리기

1. 붓에 수채화용 화이트 물감을 묻혀주세요.
2. 엄지손톱 끝에 붓을 스쳐주세요.
 그럼 작은 알갱이들이 도화지 위에 떨어지면서
 예쁜 밤하늘이 표현돼요.

② 내려치며 뿌리기

1. 붓에 수채화용 화이트 물감을 묻혀주고
2. 한쪽 손에는 연필을, 다른 쪽 손에는 붓을 잡고,
 연필에 붓을 대고 탁탁 쳐주세요. 그럼 큰 알갱이들이
 도화지 위에 떨어지면서 밤하늘이 완성돼요.

옆에서 바라봤을 때

easy!

①과 ②는 알갱이 크기가 달라요. 특히 ②는 붓이 머금고 있는 물 양이 많으면 큰 알갱이가 떨어지기 때문에,
처음 연습할 땐 ①의 방법부터 시작하는 것이 좋아요. 연습을 통해 예쁜 밤하늘을 표현해보세요.

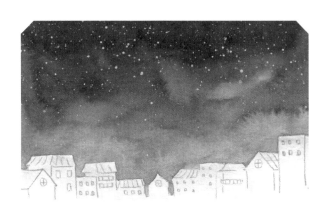

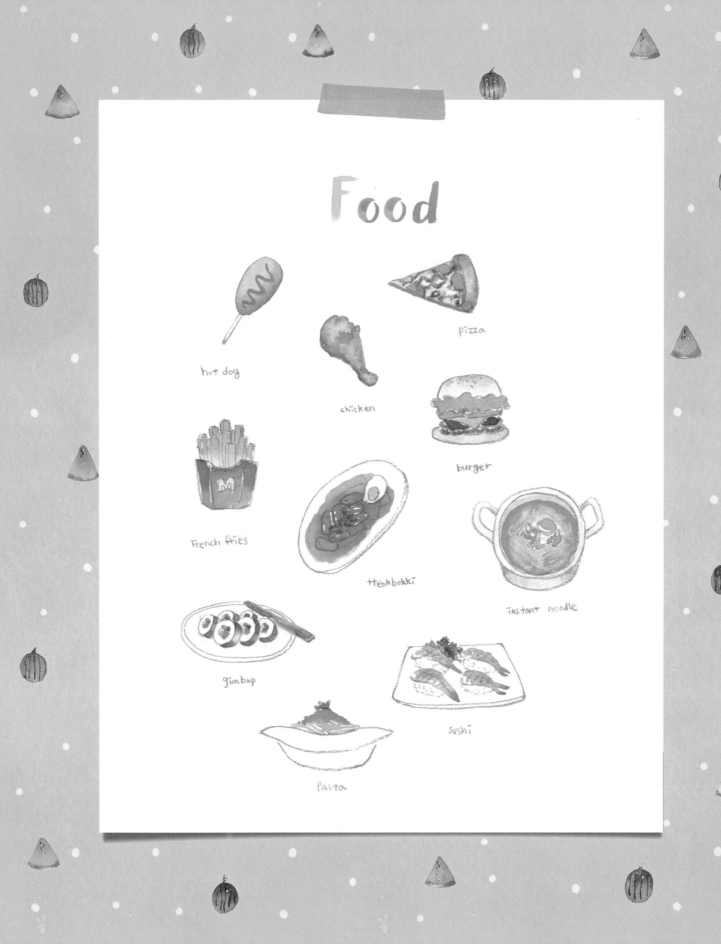

Food

hot dog

pizza

chicken

burger

French fries

Tteokbokki

instant noodle

gimbap

sushi

Pasta

살짝 긴 타원형의
핫도그를 그리세요.

그림자 지는 곳에
진한 색을 콕콕 찍어
입체감을 살리세요.

다 마르고 난 뒤,
케첩을 슥~ 칠하면
맛있는 핫도그 완성이에요.

{ *easy!* **핫도그 쉽게 칠하기**
색을 한 번 깔아준 뒤, 물감이 마르기 전에 테두리 부분을
진한색으로 콕콕 찍어주세요.

}

감자튀김

P94 '우드스틱' 참고.

상자 먼저 그리고

감자튀김을
그리세요.

위에는 진하게 칠하고
아래로 내려올수록 색을
풀어주세요.

상자도 감자튀김과
똑같은 방법으로
칠하세요.

피자

도우 부분을 그리고
옆면은 두껍게 칠해
두께감을 표현하세요.

빵 느낌이 살도록
뒤로 갈수록 더 진하게
칠하세요.

토핑으로 꾸며주면
맛난 피자 완성!

햄 피망 올리브 버섯

tip 토핑에 두께를 주면
입체적으로 표현할 수 있어요.

치킨

닭다리의 모양을
잡아주세요.

물감이 마르기 전에
명암을 넣을 부분에 물감을
콕콕 찍어 입체감을
표현하세요.

파슬리로
마무리 하세요.

easy! **튀김 그리기**
너무 둥근 것보다는 튀김옷이 느껴질 수 있게
울퉁불퉁하게 그리세요.

variation!

치킨은 사랑입니다 ♥

햄버거

양상추와 토마토를
그리세요.

치즈, 고기패티, 피클을 그리고
마지막에 빵을 그리세요.

속재료를 차례대로
칠해준 뒤

빵까지 칠하면
버거 완성이에요.

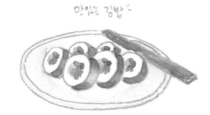

맛있는 김밥

김밥

원기둥 형태의
김밥 모양을 그리세요.

속재료를 쏨쏨
채워주고

원기둥의 명암을 생각하며
김을 칠하세요.

라면

라면을 그려볼게요.
내용물이 잘 보이도록
위에서 본 모습을 그릴거예요.

계란, 파, 고추를
그리세요.

하나씩 색을
넣고

면발과 국물까지 칠하면
완성!

easy! 라면 표현하기

붓 끝으로 라면을 한 올 한 올 그리고, 라면주변 국물을
칠하세요. 경계 부분은 풀어주고 면발 사이사이 빈 공간도
살짝씩 메꿔주세요.
라면국물보다 면의 색이 더 밝다는 것을 기억하세요!

떡볶이

타원을 그려
접시를 표현하세요.

접시 위에 떡과
삶은 달걀을 그리고

하이라이트를 살짝 남겨가며
소스를 칠하세요.

물감이 마른 후 파를
올리면 떡볶이 완성!!

{ *easy!* 소스 그리기 }
소스는 물감을 한 번 찍어주고 주변으로
풀어주면 자연스럽게 표현할 수 있어요.

새우초밥

연필로 새우를
그리세요.

색연필로 뭉쳐진
밥을 표현하고

새우 등의 나눠진 부분에
하이라이트를 남기면서 색을
칠하세요.

하이라이트 바로 옆 부분을
살짝 더 진하게 넣어주면
맛있는 새우초밥이 완성돼요.

variation!

새우초밥 B

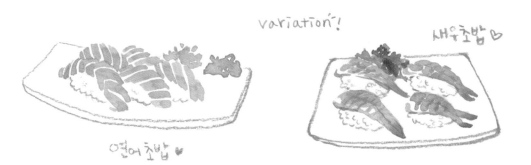

연어초밥 ♥

━◣ 파스타 ◢━

둥근 접시를
그리세요.

접시에 면발을
담아주세요.

면발을 그리고 물감이
마르기 전에 소스를
얹어주세요.

토마토 파스타 완성

바질잎도 살포시
올리면 파스타 완성!

easy! **면발 그리기**

붓 끝으로 한 올 한 올 그리고, 물감이 마르기 전에 토마토
소스를 얹어주세요. 자연스럽게 색이 섞이면서 실제 소스를
얹힌 듯 디테일함이 살아난답니다.

fireworf

HAPPY BIRTHDAY

garland

ballon

candle

cake

gift box

lollipop

Sweet candy

cone hat

HAPPY !!

촛불

먼저 연필로
스케치합니다.

초와 불을 전체적으로
칠하세요.

초의 사선 무늬와 촛불의 안쪽을
칠하고 지우개로 깔끔히
지워주면 완성!

easy! **불꽃 표현하기**

카드뮴옐로오렌지 & 버밀리언휴
그러데이션으로도 불꽃을 표현할 수 있어요.

candle

폭죽

삼각형을 그리고
그 안에 연필로
별모양을 그리세요.

폭죽의 전체 색을
깔아주고

별을 칠합니다.
폭죽이 터지는 모습도
그려보세요.

연필로 동그라미를 그리고
줄은 색연필로 그리세요.

풍선에 색을
채워주세요.

무늬를 넣어주면
완성!

tip

빛 방향을 설정하고 한쪽은
살짝 어둡게 하면 입체감이 더욱
살아나요.

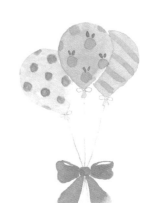

HAPPY!!

고깔모자

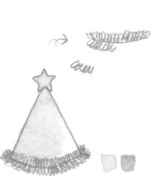 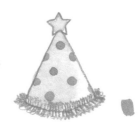

세모를 그리고 위에 별을
달아줍니다. 도트무늬를
연필로 그립니다.

밑 부분에 털을
표현하고, 색을
칠하세요.

무늬를
넣어주세요.

가랜드

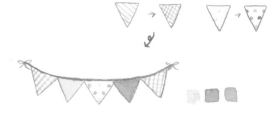

긴 선을 그리고 역삼각형의
깃발들을 달아주세요.

무늬를 채워 가랜드를
꾸며주세요.

케이크

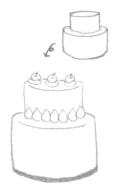

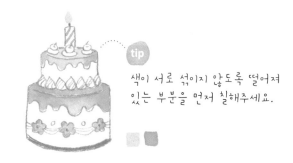

tip 색이 서로 섞이지 않도록 떨어져
있는 부분을 먼저 칠해주세요.

크기가 다른 원통을 붙여
케이크의 형태를 그리고

크림과 장식을 꾸며주고
부분부분 채색해주세요.

나머지 색을 칠하세요.
입체감이 살아나도록 외곽선 주변으로
물감을 콕콕 찍어 진하게 표현하세요.

♥HAPPY BIRTHDAY♥

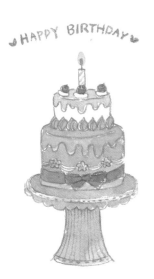

HAPPY BIRTHDAY

먼저 연필로 스케치하고

HAPPY BIRTHDAY

색연필로 글자를 꾸며주세요.
연필 스케치는 지웁니다.

HAPPY BIRTHDAY

원하는 색깔로 한 글자씩
꾸며주면 완성이에요.

Sweet candy

막대사탕

안쪽부터 빙글빙글 돌면서
원을 완성하세요.

연필로 무늬를
표시하세요.

색깔을 하나씩
채우면 완성!

특별한 날, 달콤한 사탕을
선물해보세요.

선물상자

tip 패턴은 연필로만 연하게 표시하세요.

 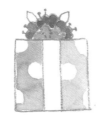 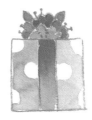

네모를 그리고, 가운데
리본끈과 꽃장식을
그리세요.

패턴에 맞게 상자를
칠하고, 꽃 장식도
칠하세요.

리본끈을 칠하면 예쁜
선물상자가 완성돼요.

easy!
베이스색을 하나 정하고, 나머지 색을 칠할 때
베이스색을 조금씩 섞어서 칠하세요. 그렇게 하면
칠한 색들이 자연스럽게 어우러진답니다.

 베이스색

easy! 꽃장식 그리는 법
꽃을 구름 모양처럼 단순화 시켰어요. 여러 겹
겹쳐주면 예쁜 꽃장식이 표현된답니다.

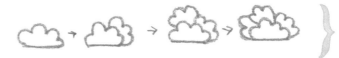

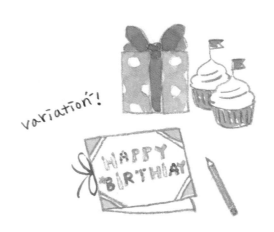

variation!

Accessoris

manicure

lipstick

Perfume

mittens

bag

socks

shoes

straw hat

매니큐어

뚜껑 먼저
그리세요.

유리 용기를
그리고 난 뒤

빛 방향을 살려
칠하면 완성이에요.
(p.94 디퓨저 그림 참고)

easy! 매니큐어 입체감 있게 칠하기

빛 방향을 설정하세요. 튀어나온 부분은 하이라이트로 남기고 나머지는
전체적으로 둥글게 칠해주세요. 그림자 지는 부분에 한 번 더 칠해주면
입체감이 살아나요.

variation!

매니큐어를 칠한 것처럼 하이라이트를 남겨
향수병도 그려보세요.
스케치 선이 없으면 투명한 느낌이 더욱 살아나요.

향수

앤티크 느낌의
향수병을 그려볼게요.

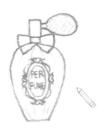

병의 세로선과 펌프의
사선은 연필로 그려주세요.

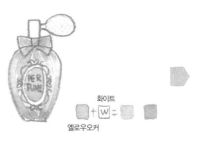

옐로우오커 + 화이트 =

연필라인을 피해
연한 색부터 칠하세요.

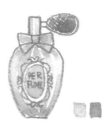

나머지 부분을 칠하고 지우개로
깔끔히 지워주면 완성.

{ *easy!* 사선으로 질감 표현하기 }

붓 끝으로 사선을 그어주세요.
끝까지 긋지 말고 끝 부분에서 멈춰
면으로 칠하고

제일 어두운 부분을 한 번 더
진하게 터치합니다.

{ *easy!* 장식 그리는 순서 }

동그라미 두개를
그리세요.

하트 4개를 사방에
그리세요.

꼬불꼬불한 선으로
장식합니다.

립스틱

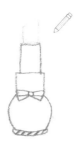 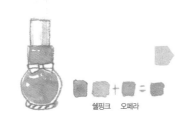

쉘핑크　오페라

귀여운 느낌의
립스틱을 그려볼게요.

반짝반짝 빛나게
하이라이트를 남기세요.

빨간 립스틱을
칠하면 완성이에요.

tip 립스틱 부분은 연필로 표시하세요.

easy! 원기둥 입체감 표현하기

빛

가장 밝은 부분을 남기고
양쪽으로 연한 색을
깔아주세요.

빛 방향이 느껴질 수 있도록
한쪽에만 어두운 색을
칠해주세요.

살짝 더 어두운 톤으로 한 번 더
칠해주면 자연스럽게 원기둥 느낌을
표현할 수 있어요.

◢ 구두 ◣

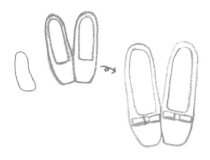

신발의 형태를 그리고
리본도 달아주세요.

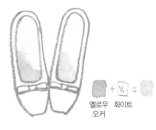

옐로우 화이트
오커

신발 바닥부터
먼저 칠하세요.

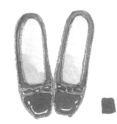

하이라이트로 반짝이는
부분을 표현하면
예쁜 빨간 구두가 완성돼요.

❀red shoes❀

편한 운동화♭

메리제인
펌프스힐!

▰ 양말 ▰

양말의 형태를
잡아주고

색을 칠하세요.

예쁜 무늬로
장식하면 완성!

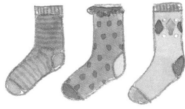

scoks

▰ 니트장갑 ▰

벙어리 장갑을
그립니다.

예쁘게 무늬도
넣어주고

연한 색 먼저
깔아주세요.

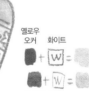

옐로우
오커 화이트

+ W =

+ W =

무채색 화이트

포인트 색을 넣어주면
포근한 니트장갑 완성이에요.

159

핸드백

완소아이템 핸드백을
그려볼게요.

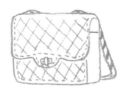

사선을 그어서 무늬를
내주세요.

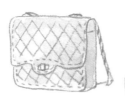

전체적으로 색을
한 번 깔아주세요.

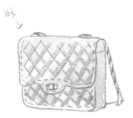

제일 어두운 부분부터
그림자를 칠하며
퀼팅의 느낌을 표현하세요.

{ *easy!* **명암을 넣어보세요**

물감 묻힌 붓을 어두운 부분부터 칠하며 위로 가주세요. 그럼 자연스럽게
명암이 표현되고, 그림의 디테일을 높일 수 있어요. }

밀짚모자

Lovely girl ♡

연필로 모자의 형태를
잡아주고 리본도 그리세요.

바탕색을 연하게
칠하세요.

색이 다 마르면
사선으로 질감을 표현하고
뒤쪽은 색을 풀어주세요.

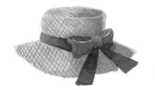

리본을 칠하면
소녀 감성의 밀짚모자가
완성된답니다.

easy! 밀짚모자의 디테일을 살리세요

색을 깔아주세요.

붓 끝으로 사선을 긋고
끝에서는 풀어주세요

그림자 지는 부분에 어두운 색으로
한번 더 사선을 긋고 마찬가지로
끝에서는 풀어주세요.

easy! 어두운 색의 일러스트 칠할 때

어두운 색의 그림은 전체적으로 칠하면 형태가 안 보일 수 있어요.
그럴 때 겹치는 부분을 칠하지 않고 흰 선으로 남기면 형태도
살아나고, 훨씬 더 느낌 있어 보인답니다.

Travel

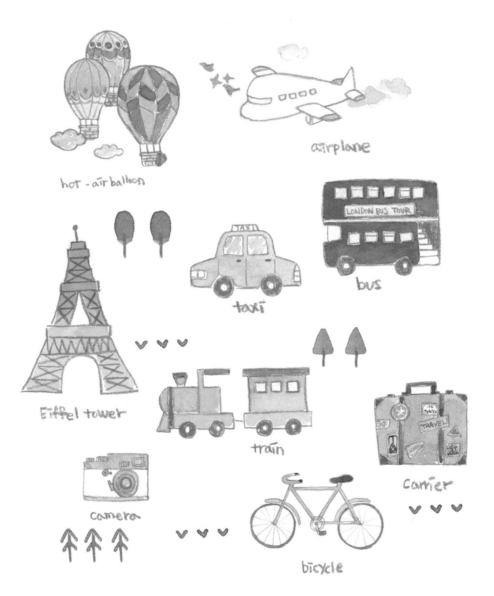

hot - air balloon

airplane

taxi

bus

Eiffel tower

train

carrier

camera

bicycle

비행기

비행기의 형태를
그리세요.

창문과 반대쪽
날개를 그리세요.

날개끝과 창문을
칠하면 완성이에요.

여행가방

직사각형을 그리고
손잡이와 끈, 모서리 장식을
그리세요.

번트시에나 쉘핑크

연한 색 먼저
칠해주고

나머지 색을 칠하면
완성이에요.

여행을
떠나요 ♬♪

variation!
다양한 색으로도
칠해보세요.

⬛ 런던버스 ⬛

런던의 명물
빨간 2층버스를 그려볼게요.

디테일을
그려줍니다.

연한색 먼저
칠해주고

나머지 버스의 전체적인 색을
칠하면 완성이에요.

⬛ 뉴욕택시 ⬛

택시의 기본 형태를
그리고

디테일을 표현합니다.

뉴욕택시답게 노란색으로
칠하면 완성!

tip

색을 다 채울 필요 없어요.
의도한 듯 의도하지 않은 듯
여백을 남겨두는 것만으로 그림의
느낌을 충분히 살릴 수 있답니다.

자전거

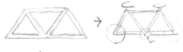

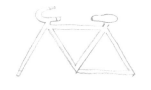

삼각형 세 개가
붙어 있는 것처럼
자전거의 형태를
그리세요.

바퀴는 색연필로 두껍게
칠하고 페달을 그리세요.

좋아하는 색으로
자전거의
색을 칠해보세요.

카메라

무채색 화이트

여행 필수 아이템
카메라를 그려볼게요.

렌즈와 버튼을
그립니다.

연한색 먼저
칠해주고

렌즈의 테두리와
버튼을 칠하면
완성입니다!

{ **easy!** **카메라 렌즈 표현하기**
색을 다 칠하는 것보다 형태에 맞춰 둥글게 하이라이트를
남기면 렌즈처럼 표현할 수 있어요.

 }

variation!

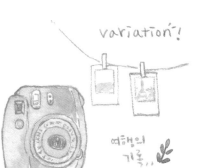

여행의
기록..

◄ 열기구 ►

 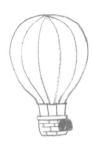

열기구의 풍선 부분을
먼저 그리세요.

바구니를
그리고

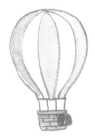 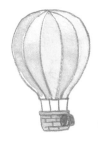

풍선을 좋아하는 색으로
칠해보세요.

나머지 색을 칠하면
완성이에요.

tip 풍선의 다른 색까지 같이 칠하면 번질 수
있으니 마르고 난 뒤에 칠하세요.

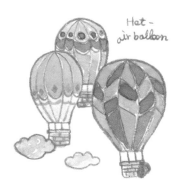

Hat -
air balloon

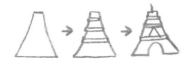

에펠탑

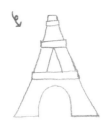 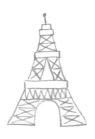 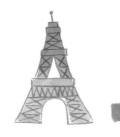

에펠탑의 기본 형태를
그리세요.

'x'자로
패턴을 그리고

위에서 부터 색을 칠하여
자연스럽게 그러데이션
되도록 하세요.

기차

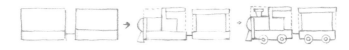

작은 사각형들이 모여
기차 형태를 만듭니다.

메인 색깔을 정해
먼저 칠해줍니다.

밝은색 위주로 칠했더니
장난감 기차처럼 귀여운 느낌으로
완성되었어요!

WATER COLOR LIBRARY

수채화로 그릴 수 있는 모든 것들!

앞에서 그려본 것을

응용하여 따라 그려보세요.

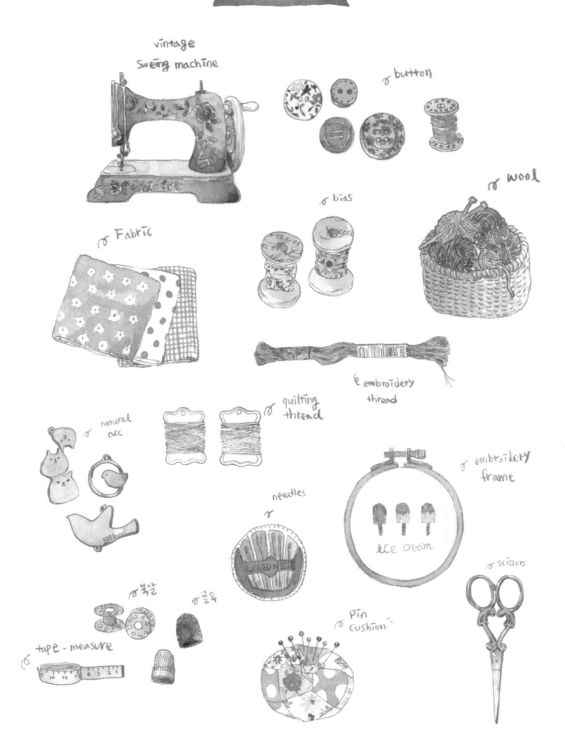

vintage
sewing machine

button

Fabric

bias

wool

embroidery
thread

quilting
thread

natural
acc.

needles

embroidery
frame

ice cream

scissors

목알

실꾸

tape - measure

pin
cushion

PACKAGE

blueberry jam

tomato soup

mandarino

apple juice

Pink Lemonade

delicious!

chocolate latte ♡

호로요이 ピーチ♡

cereal

chocobi

sweet popcorn

candy

Spring

팬지꽃

picnic♡

nale

두근두근 새학기♥

노오란 개나리*

butterfly

싱그러운새싹♥

summer

즐거운 물놀이 ♬

water melon

strawberry ice cream

Heart sunglass

♩ 미니선풍기

시원한 부채 ♪

과일 빙수♪

여름엔~ 아이스커피~

tip 과일을 칠할 때 하이라이트를 남기면 더 먹음직스러워요.

autumn

맛있는 홍시

가을단풍 ♥

귀여운
도토리!

고추 잠자리

코스모스 ✲

분위기 있는
가을 갈대밭~

허 수 아 비

winter

호~호~
불어먹어요.

붕어빵

맛있는 군고구마 ㄱㅅ<

따끈따끈
호빵 ♡

귤

유유거품가득
핫초코 ♥

tip 색연필 선을 따지 않고도
그려보세요^^

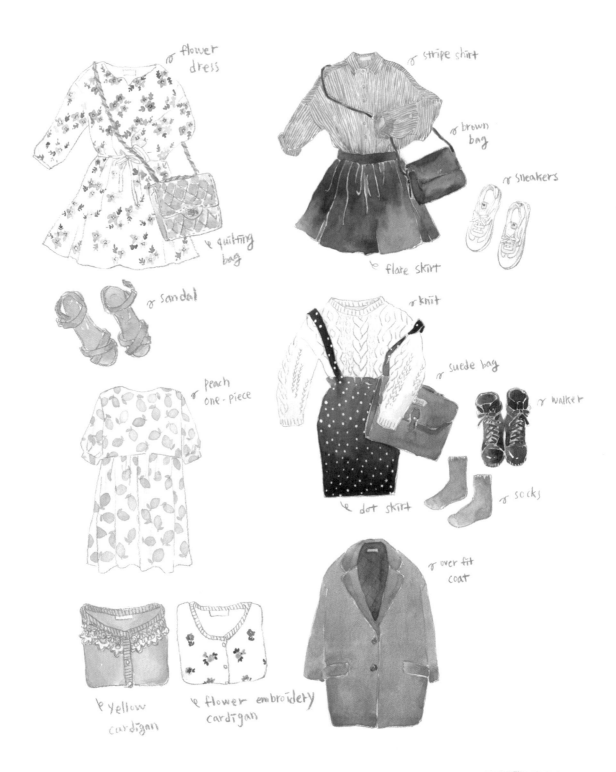

flower dress

quilting bag

stripe shirt

brown bag

sneakers

flare skirt

sandal

knit

suede bag

walker

peach one-piece

dot skirt

socks

over fit coat

yellow cardigan

flower embroidery cardigan

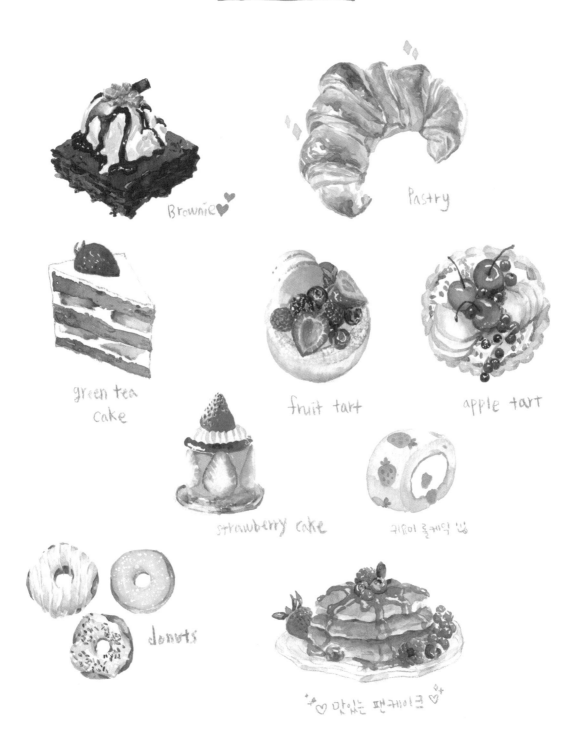

DESSERT

Brownie♥♥

Pastry

green tea
cake

fruit tart

apple tart

strawberry cake

키위 롤케익 ♥

donuts

♡ 맛있는 팬케이크 ♡

kitchen tool

fork & spoon

kitchen canisters

pattern plate & cup collection

pattern teaports

kitchen mitts

flower dot apron ♥

vintage teapot & cup so cute ♥

회전목마

거위 오리배 ♥

귀여운 머리띠 쓰고 찰칵!

soft ice cream

watermelon pattern

Peach pattern

Ice cream

pig Pattern

flower Pattern

raindrop

triangle pattern

pattern sticker

수고했어 오늘도

우울해

Thank you

안녕!

Cheer up

Good luck

I ♥ YOU

Dear

Lovely

Check list

언제나 맑음

learn from yesterday
live for today
hope for tomorrow

You are loved

congratu -ration

HAPPY BIRTHDAY

슈퍼 히어로

tip 라벨 속에 자신이 좋아하는 문구를 넣어보세요.
더 특별한 의미로 다가올 거예요.

FLOWER

tip 수채화의 매력을 가장 많이 느낄 수 있는 건 바로 꽃을
그릴 때가 아닐까요? 마음이 가는대로 색을 칠해보세요.
당신만의 어여쁜 꽃이 탄생할 거예요.

Lovely
flower
mint case

DAILY LIKE
MASKING TAPE

dry flower

John
Galliano
Perfume

가장 좋아하는 향수♥

Pig
sony angel

맨 처음 만들었던
핸드메이드 노트♥

cute cardog
ornament

영제공 양말인형♥

병아리
상가복

2011 CALENDAR
일러스트가 예쁜

내 사랑
쭈♥

탁
탁

안에는
닭요리 레시피

How to Make

동물책갈피

준비물 : 종이, 가위, 풀, 리본끈

 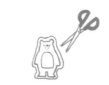

종이 위에 그림을
그리고

오려주세요.

예쁘게 리본을 묶어
그림에 붙입니다.

책에 꽂아주면
완성이에요.

캔들장식

준비물 : 종이, 가위, 목공풀, 유리병, 끈

종이 위에 그림을 그리고
하나씩 오려줍니다.

솔방울 그림을 먼저 붙이고 그 위에
사슴 그림을 붙입니다.

재활용 유리병에 마끈을 둘러
리본 모양으로 장식해주세요.

그림 뒷면에 목공풀을 바르고
리본 위에 붙여 주세요.
유리병 안에 캔들을 넣으면
예쁜 캔들 장식이 완성됩니다.

◀ 생일카드 ▶

준비물 : 종이, 가위, 칼, 목공풀, 천, 리본, 단추, 구슬

두께감이 있는 종이로
반절 접어 카드의 형태로
만들어줍니다.

그림들을 오리고
카드지 위쪽에 문구도
예쁘게 써 넣습니다.

밑부분에 천을 붙이고,
지우개를 칼로 잘라 케이크
그림 뒷면에 붙여주세요.

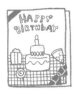

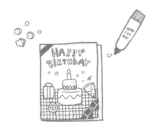

입체감이 살아나요.
나머지 그림들도 붙이고,
위아래 리본도 붙여주세요.

밋밋하지 않게
단추와 구슬 등으로
예쁘게 꾸며주세요.

◀ 꽃카드 ▶

준비물 : 종이, 가위, 리본

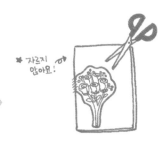

✱ 자르지
않아요.

Dear.

종이를 반절 접고 접히는
중심 가까이에 그림을
그려주세요.

종이를 가지런히 포개어
접히는 부분을 제외하고
오립니다.

카드 안쪽도 예쁘게
꾸며주고 리본까지 붙여주면
완성

미니가랜드

준비물 : 종이, 가위, 풀, 끈

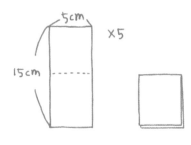

5cm
×5
15cm

사이즈에 맞춰 종이를 자르고
반절로 접어주세요.
(총 5장 만들어주세요)

그림을 그리고, 마르는 동안에
다른 종이에도 그려주세요.

점선 부분을 칼 또는 가위로
잘라주세요. 5장 모두
동일합니다.

얇은 끈을 윗부분에 놓고
빗금친 부분은 풀칠해주세요.

5장을 만들면
미니가랜드가 완성됩니다.

미니버거 토퍼

준비물 : 종이, 양면테이프, 대나무꼬지

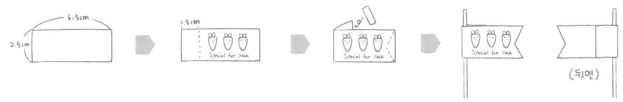

6.5cm

2.5cm

1.5cm

Special for You

Special for You

Special for You

(뒷면)

사이즈에 맞게 종이를
잘라주세요.

약 1.5cm 띄고
그림을 그리고,
점선부분은 접어주세요.

끝부분은 가위 또는
칼로 잘라주고,
뒤에 접힌 부분에는
양면테이프를 붙여주세요.

긴 꼬지를 끼우고
뒷면의 양면테이프 스티커를
떼고 붙여주세요.

준비물 : 종이, 풀, 가위, 천, 끈, 송곳

10.5cm의 정사각형 카드지를
만들어주세요. 그리고 카드지보다
얇은 종이로 속지를 만들어주세요.

빗금 부분만 풀칠하고,
카드지 안쪽에 붙여줍니다.

카드 겉면에 붙일 패브릭과
그림을 잘라주세요.

패브릭 먼저 붙이고, 그 위에
그림들을 붙여주세요.

나머지 부분도 그려줍니다.

카드 안쪽에 송곳 또는 바늘로
구멍 3개를 뚫어주세요.

바깥에서 안으로 바늘을 통과시키고,
②로 나와 ③으로 통과시킵니다.
마지막으로 처음 들어왔던 구멍으로
바늘을 빼주세요.

겉에서 보면 이렇게 가운데
구멍에서 두 개의 끈이 나와
있을거예요.

예쁘게 리본으로 묶어주면
레시피북 완성이랍니다.

준비물 : 머메이드지, 가위, 양면테이프, 풀

사이즈에 맞게 종이를 잘라
반으로 접어주세요.

(펼친 모습)

작은 사이즈의 카드지 가운데에
점선으로 표시된 곳을
가위로 잘라줍니다.

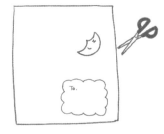

그 다음, 종이에 그림과 같이
편지글이 쓰여질 부분도 오리고,
그림을 그리고 나서 오려줍니다.

빗금친 부분에 양면테이프를
붙이고 그림을 붙입니다.

앞에 구름모양의 종이를
붙입니다.

겉에 큰 사이즈의 종이를
붙여주면 미니팝업카드 완성!

레몬청라벨

종이위에 라벨지 모양을 그리고,
칼 또는 가위로 오려주세요.

라벨 안쪽에 이름이 쓰여지는 부분을
연필로 살짝 그리고, 연필 라인에 맞춰
종이 테이프를 붙여주세요.

예쁘게 그림을 그려주세요.
(붙여놓은 종이테이프 부분에
살짝 넘어가도 괜찮아요)

종이테이프를 다
떼어내주세요.

예쁘게 문구를 넣어주면
수채화 라벨지 완성이에요!

마음이 따뜻해지는
수채 일러스트

초판 1쇄 발행 2016년 6월 7일
개정판 1쇄 발행 2019년 3월 1일

지은이 강라은
펴낸이 신주현 이정희
디자인 조성미

펴낸곳 미디어샘
출판등록 2009년 11월 11일 제311-2009-33호

주소 03345 서울시 은평구 통일로 856 메트로타워 1117호
전화 02) 355-3922 | 팩스 02) 6499-3922
전자우편 mdsam@mdsam.net

ISBN 978-89-6857-112-1 13650

www.mdsam.net